影视动画分镜设计

陶 斌 张乐妍 编著

图书在版编目(CIP)数据

影视动画分镜设计 / 陶斌, 张乐妍编著. — 苏州: 苏州大学出版社, 2022.11 ISBN 978-7-5672-4144-2

I. ①影… Ⅱ. ①陶… ②张… Ⅲ. ①动画片 - 镜头(电影艺术镜头) - 设计 - 教材 IV. ①J954. 1

中国版本图书馆 CIP 数据核字(2022)第 227083 号

影视动画分镜设计 YINGSHI DONGHUA FENJING SHEJI 陶 斌 张乐妍 编著 责任编辑 薛华强

苏州大学出版社出版发行 (地址: 苏州市十梓街1号 邮编:215006) 苏州市深广印刷有限公司印装 (地址:苏州市高新区浒关工业园青花路6号2号厂房 邮编: 215151)

开本 889 mm×1 194 mm 1/16 印张 9.5 字数 249 千 2022 年 11 月第 1 版 2022 年 11 月第 1 次印刷 ISBN 978-7-5672-4144-2 定价: 56.00 元

若有印裝错误,本社负责调换 苏州大学出版社营销部 电话:0512-67481020 苏州大学出版社网址 http://www.sudapress.com 苏州大学出版社邮箱 sdcbs@suda.edu.cn 苏州大学出版社多年来致力于动漫艺术类教材 的出版,陆续出版了动漫类基础教材,经过多次修订 重印,在市场上产生了较好的影响。

在此期间, 动漫艺术教学发生了很大变化, 具体表现在教学理念、教学内容、教学方法等方面, 因此, 作为动漫类基础教材, 也应与时俱进, 符合时代要求。为此, 我们重新组织编写出版"动漫艺术基础教程"系列教材。

该套新编教材的编写者大多为高校教学一线中 青年骨干教师,既有丰富的教学经验,又具有创新意识;作品来源广泛,具有代表性和时代感;在结构和 体例上更贴近教学实际。

我们希望"动漫艺术基础教程"这套教材能为动 漫艺术基础教学做出贡献。

本教材除了全面阐述影视动画分镜创作过程中的基础知识之外,还对有关问题做了深入探析,比如在轴线原则、三角形机位的基础上,讨论了多条轴线的具体运用方式;在剪辑的基础之上,深入讨论了剪辑点的寻找与确定,角色出画、人画的原则,等等。这些多是学生在学习、创作过程中容易忽略的环节,而这些知识的熟练运用可以为最终影片增色良多,并在作者多年的教学实践过程中得到了验证。

本教材在编写过程中得到家人、朋友的大力支持。感谢郑美虹绘制了 本书部分图例,感谢李雨轩、杨烨睿为本书搜集、贡献了部分插图。

本教材适合作为影视动画专业学生、动画设计创作人员、动画设计爱 好者的参考用书。当然,由于作者水平有限,编写时间仓促,书中难免会 有不足之处,敬请各位专家、同行和广大读者指正。

动漫艺术基础教程

目 录

第一章	ī 影视动画分镜设计	
	概述	• 1
第一节	影视动画分镜的由来和作用	• 1
第二节	影视动画分镜的画幅	. 2
第三节	影视动画分镜的内容	• 4
第四节	影视动画分镜的绘制要求	. 6
第二章	影视动画分镜的画面	
	元素······	13
第一节	画面元素之构图	13
第二节	画面元素之光线	32
第三节	画面元素之色彩	38
第三章	影视动画分镜的镜头	
	语言······	48
第一节	什么是镜头	48
第二节	景别	50
第三节	轴线	59
第四节	摄影机	73

第四章	影视动画分镜的剪辑	
	基础	91
第一节	画面方向的匹配	92
第二节	人镜和出镜	97
第三节	动作的连贯	104
第四节	转场的剪辑	118
第五节	声音的剪辑	125
第六节	节奏、情绪的剪辑	129
第五章	影视动画分镜的视觉	
	表达 ······	134
第一节	分析剧本	134
第二节	构思画面	137
参考文	献	145

第一章

影视动画分镜设计概述

第一节 ● 影视动画分镜的由来和作用

影视动画分镜,最早是迪士尼公司在 20 世纪 30 年代率先发明和使用的。迪士尼在剧本讨论阶段,多数是使用视觉形式的草图来阐述故事

构思的,并将之钉在墙上或板子上,所以又称为故事版(图1-1)。现在,分镜设计已经成为动画制作流程中必不可少的重要环节。由于这种工作形式具有将剧作构思即时视觉化的特点,在20世纪30年代就被借鉴运用到了实拍电影中,一直沿用至今,且日益重要。

在动画制作过程中, 分镜设计这个环节一

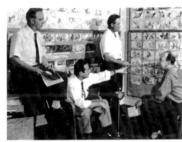

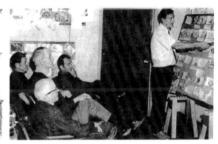

图 1-1 迪士尼的故事讨论会①

般都是由动画导演来完成的,是对文学剧本的二次创作,相当于"镜头画面剧本",是动画艺术最核心的部分(图1-2)。不仅要体现动画影片的叙事语言风格、构架叙事的逻辑,还要"规定"好动画角色的表演,控制好影片的节奏。动画分镜不是单纯把影片镜头画面进行组接,还需要对每个镜头内的声音、时间、动作、场景等构成要素准确设定。动画影片的创

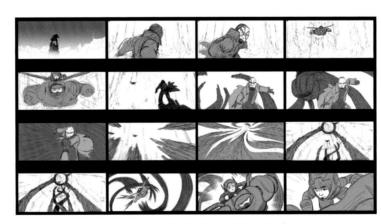

图 1-2 动画电影《超能陆战队》分镜②

① [美] 弗兰克·托马斯,奥利·约翰斯顿.生命的幻象——迪斯尼动画造型设计 [M].徐鸣晓亮,方丽,李梁,等译.北京:中国青年出版社,2011:194.

²⁾ Jessica Julius. The Art of Disey: Big Hero 6. Chronicle Books LLC Press, 2014: 136.

作不同于实拍电影,相当于将实拍电影中导演 指导角色表演、场面调度、剪辑等环节前置到了 分镜这个环节完成,所以分镜创作过程实际上相 当于完成了一部实拍电影从拍摄到剪辑等系列 过程。

动画分镜是动画电影制作的设计蓝图,将构图、动作设计、剪辑、音乐等内容融合在一起, 是动画影片生产计划与制作能顺利实施的重要 保证。

第二节●

影视动画分镜的画幅

动画分镜创作开始前首先要确定的是画面画幅,画幅是指画面宽度和高度的比例。电影史上比较经典的画幅尺寸有三个(图 1-3)。

电影刚发明时, 胶片的尺寸并不统一, 有120mm、75mm、63.5m、8.75mm 等。1892 年 托

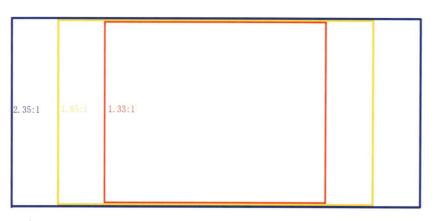

1.33:1

图 1-3 电影史上经典的 三个画幅

马斯·爱迪生推出了 35mm 尺寸 胶片, 并于 1909 年宣布 35mm 胶片尺寸为美国所有电影拍摄和放映的标准, 延续了很多年。35mm 尺寸胶片的宽、高比是带有单轨时 1.33:1, 就是我们熟悉的 4:3 画幅比例(图 1-4)。

有声电影出现后,胶片必须要腾出空间给音轨,在1.33:1的基础上变为1.11:1的画幅,画面接近正方形,但并不被观众和当时的电影制作者接受。1932年美国电影艺术与科学学院把带有音轨的1.33:1的胶片上下各裁掉一部分,成为1.37:1的画幅,接近4:3的1.33:1,被称为"学院格式",1932年到1952年都是使用此格式。

20世纪40年代, 电视出现, 画面的宽、高比是4:3, 电影行 业流失了大批观众。为了将观众 重新拉回影院,1952年好莱坞推 出全景电影, 画幅比例是 2.59:1, 但由于这种画幅的影片制作复杂、 成本太高,并没有普及开来。但 是这种画幅开启了电影视觉美学 新篇章,随后各大电影公司纷纷 推出各种比例的宽银幕画幅, 比 如1.66:1、2.20:1、2.55:1、2.76:1 等,经过发展,2.35:1和1.85:1 分别成为变形宽银幕和标准宽银 幕常用画幅比例。20世纪80年代 由美国电影电视工程师协会提出 1.78:1的画幅标准,就是我们 熟知的16:9,接近于1.85:1的 画幅,后来成为国际高清电视的 标准画幅。我们常见的动画电影 是采用各种画幅比例制作而成的 (图 1-5-图 1-7)。

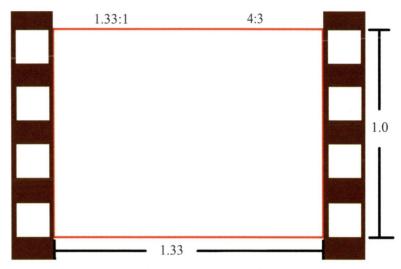

图 1-4 1.33 : 1 画幅比例

图 1-5 《花木兰》 1.78 : 1 画幅比例

图 1-6 《狼行者》1.85 : 1 画幅比例

图 1-7 《小王子》 2.35:1 画幅比例

现在常用的动画制作画幅比例是 2.35:1、 1.85:1、1.78:1 这三种。在动画分镜创作开始 排版,一种是竖排版(图 1-8、图 1-9)。 之前要首先确定画幅的比例,按照这个比例构思 画面,安排画面中场景、角色、构图、光影等 元素。

第三节 ⊙

影视动画分镜的内容

动画分镜创作需要使用统一规格的分镜稿 纸,不同国家、地区、公司使用的分镜稿纸在尺 寸大小、画格排列上都有所不同, 但总的来说动

片名		导演		页码	页码		
镜号	时长	镜号	时长	镜号	时长		
动作		动作		动作			
台词	-	台词		台词			
声音		声音		声音			
处理		处理		处理			

图 1-8 横排版分镜纸

画分镜创作常用的分镜纸有两种形式:一种是横

片名		导	演		(ii)
鏡号	对白	音效	动作	时间	间 鏡头运动
鏡号					
<i>ye.</i> 7					
鏡号					

图 1-9 竖排版分镜纸

无论分镜稿纸格式上有多大区别, 内容基本 上是相同的,一般包括片名、镜号、画面、对白、 时间、音响、音乐、拍摄方式等。

一、画面内容的绘制

动画导演在分镜创作时一般要先填写好片 名、镜号, 画面内容的构思绘制是分镜创作的主

第一章 影视动画分镜设计概试

要内容之一。导演必须明确表达自己的创作意图, 角色动作、出入镜、位置、调度、画面的透视、 景别等要素都需要明确,如有镜头运动需用箭头 标识运动幅度和方向。如果同一镜头内角色动作比较复杂,需要交代关键动作,分别用 pose1、pose2、pose3等依次标明(图 1-10)。

图 1-10 画面内容的绘制

二、动作、合词栏的填写

动作栏一般是对画面内容的补充描述,比如 这个镜头在故事中发生的时间、角色动作、表情、 与环境之间的关系或者与其他角色之间的关系等 的补充说明。这是为了让后续环节制作人员更加 清晰地了解导演意图。

对白/台词栏中,须将画面内角色对话写清楚,并注明是哪个角色说了哪一句话。如果有台词前置或后移,也就是说下一个镜头中角色的对白有一部分出现在前一个镜头中,或者上一镜头中的对白延后出现在下一个镜头中,必须在每一个镜头下面标注清楚对白的起始,如果是画外音也需标识。

三、处理栏/声音的填写

处理栏一般是填写镜头运动或者拍摄方式, 镜头运动是指推、拉、摇、移等运动方式,拍摄 方式是指曝光、特效等处理方式。镜头间的连接 须明确,一般不标明镜头连接,只有分镜序号变 化,其连接都为切换。如需叠化、淡入淡出等效 果需标注清楚。

声音是指音乐和音效的处理方式。导演要明确音乐或音效从哪一个镜头起,到哪一个镜头 结束。

总之,分镜是在文字剧本的基础上,导演按 照自己的总体构思,将故事情节内容以镜头为基 本单位,划分出不同的景别、角度、声画形式、 镜头关系等,等于是未来影片的视觉形象"剧本"。 中后期制作,都会以分镜台本为直接依据。分镜 创作要充分体现导演的创作意图、创作思想、创 作风格,且画面形象要简洁易懂,镜头运用流畅 自然。

在不同制作成本前提下,特别是小成本或低预算的短片很多时候不可能像宫崎骏院线影片一样做到如此细致,小制作的团队可能由三四个人组成,这种情况下,分镜要求不需要那么严格。

分镜其实就是这么多年来电影和动画总结下来能最大程度节约成本的一道工序。分镜绘制完成后,最好能通过数字技术处理成分镜视频,现在很容易就可以实现。专业绘制数字分镜的软件有:Toon boom storyboard、Storyboard artist等。很多人更喜欢在 Photoshop 中直接画图,然后在Premiere 中组接看效果。在制作分镜视频这个环节给每个镜头配上需要的对白、音效、适合主题的音乐,调整好每个镜头的时间,基本上可以预览到最后成片的效果。如果发现问题,就在分镜这个环节调整和修改。

现在随着 3D 技术的发展,有些影片在拍摄 前采用 3D 分镜。3D 分镜较适合于预算充足的实 拍电影,相当于数字演员的一次彩排,配上对白、 音效、音乐,一部完整的电影小样就生产出来了, 相当于一部实拍电影的动画版。

第四节 ⊙

影视动画分镜的绘制要求

分镜设计是前期设计中极其重要的一个环节,直接关系到整部动画影片的成败。它是随后各个制作环节的依据,设计稿、原画、动画、拍摄、合成等,都是以分镜为根本的,除了特殊情况,后续环节基本不会改动导演绘制好的分镜。

这就对分镜创作者提出了较高的要求,不仅 要求其熟练掌握动画角色,善于表达角色的各种 姿态以及掌握动画场景、画面构图等造型元素, 还要求其控制好角色的表演、场面的调度,运用 好电影剪辑等方方面面的知识。

一、熟练掌握动画角色造型

设计动画分镜之前首先要确定动画角色,通常由前期创作者根据剧本设定的角色性格、生活背景、职业、性别、习惯、爱好等要素来设计角色造型。动画角色造型设计一般包括:角色标准造型图、结构图、转面图、口型图、表情图、动作参考图、色彩指定图等(图 1-11—图 1-16)。

动画角色造型是动画影片的一个重要组成部分,对于绘制分镜的动画导演来说,要求其必须有扎实的造型能力,能控制好不同风格的动画角色造型,能熟练掌握影片中所有角色的标准造型,以及各种转面的角度等。

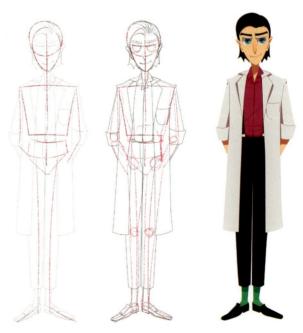

图 1-11 角色标准造型图和结构图

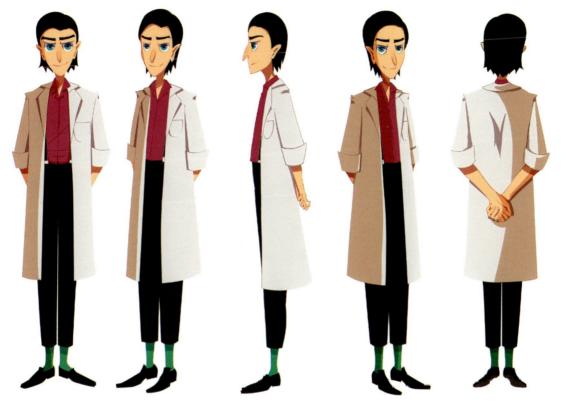

图 1-12 角色转面图

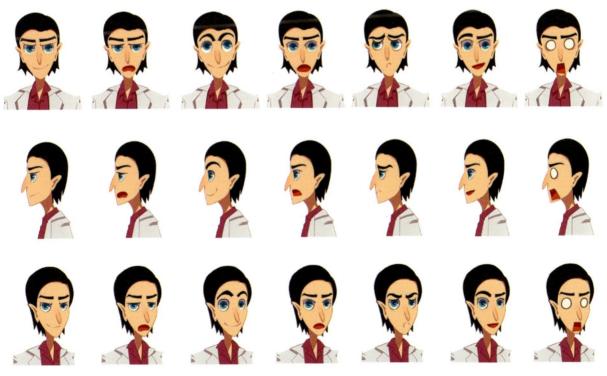

图 1-13 角色口型图

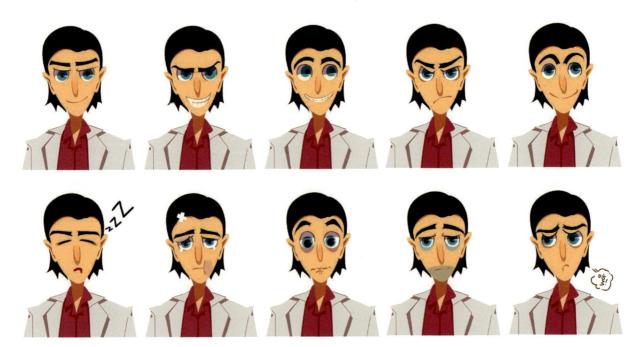

图 1-14 角色表情图

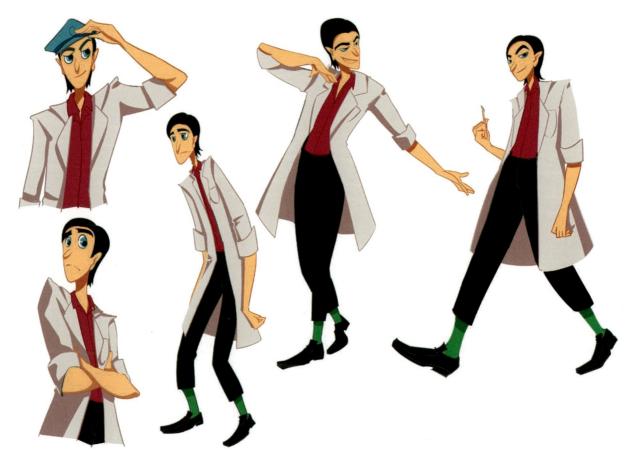

图 1-15 角色动作参考图

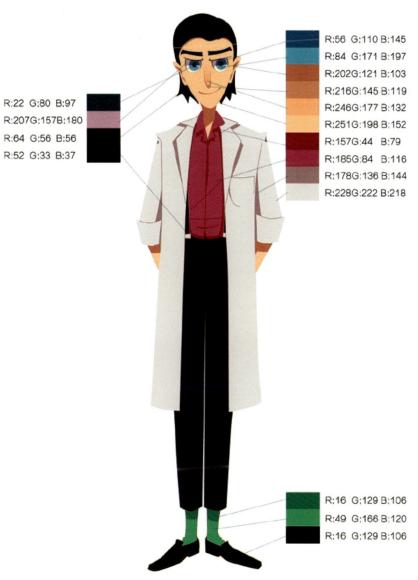

图 1-16 角色色彩指定图

二、熟练掌握角 色的运动规律

分镜创作者在具有扎 实造型能力的基础之上, 还需要熟练掌握角色的运 动规律,这样才有可能控 制好角色的表演。

动画中角色表演是逐 帧绘制的, 在动画制作流 程中(以传统手绘动画为 例),是在原动画这个环 节完成的。简单来说,就 是原画按照导演分镜上的 角色动作指示,绘制出关 键动作之后加入中间画使 角色按照导演的意图顺利 流畅地动起来(图1-17)。

图 1-17 动作分解图

图 1-18 《哈尔的移动城堡》中的分镜图和动作合成图

分镜画面中角色动作确定必须建立在熟练掌握运动规律的基础之上,不仅要知道在动画中角色如何动起来,还要知道角色怎么动会更好,只有这样才能在分镜中将自己对角色表演的设想准确传达给原画。如何在分镜画面中确定角色的动作有一个基本参考依据:首先在一个镜头画面中可以确定的是角色起止动作,然后在角色运动过

程中形成曲线的最大转折处确定动作。如图 1-18 所示,分镜画面中只出现了三个动作,pose1 和pose3 是在这个画面中角色起止动作附近处确定的,pose2 是这套动作的最大转折点,所以这个画面中给原画的指示动作只有三个。即使一个镜头内角色动作较为复杂,也是按照这个方式来确定的。

45

三、熟练掌握动画场景设计

动画场景设计是对镜头画面构成具有决定 意义的一个环节,任何故事都是特定的角色在 特定的场景中发生的,所以角色所处的自然环境、历史环境、社会环境等都是场景设计的范畴(图 1-19)。

图 1-19 动画场景设计图

动画导演或分镜创作者对动画场景的掌握也 很重要,需要了解故事发生的时间、地点,以及 剧情的主题、内容。场景设计要体现特定时间、 特定环境下的角色性格、情绪等细节。 在分镜设计过程中需要利用现有角色、场景 充分进行空间调度,展示角色性格,推动剧情发 展(图 1-20)。

图 1-20 角色、场景调度图

还可以利用角色的遮挡关系、明暗光影关系 进一步提高场景的纵深空间感,以及利用镜头的 运动体现复杂多变的大范围空间(图 1-21)。

图 1-21 《狼行者》镜头运动全景图

四、熟练掌握画面构图

不论何种形式的动画,都建立在使图像运动起来的基础上。由于摄影机与拍摄对象之间距离不同,电影画面可以分为远景、全景、中景、近景、特写五种基本景别;由于摄影机推、拉、摇、移、跟、甩等不同的运动方向和方式,会造成电影画面空间关系和内容的改变;由于摄影机与拍摄对象之间的角度不同,镜头画面可以呈现仰视、平视、俯视等视觉特征。

所以在对画面进行总体构思过程中要合理安排画面中的角色调度、景别、角度、线条、色调、透视、视点等元素,关于画面构图会在第二章详细分析。

五、熟练掌握剪辑基础知识

剪辑是动画分镜创作的重要环节, 在分镜创

作之初首先要具备整体结构意识,按照剧情将其分成若干段落,再把若干段落分成若干场戏,至于每一场戏用多少镜头、镜头之间如何组接都要有总体的构思(图 1-22)。

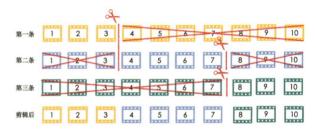

图 1-22 剪辑示意图

镜头剪辑的基本要求是流畅、连贯。要合乎 观众观影的心理活动机制,给予观众感兴趣的影 像画面,要充分尊重观众的视觉经验和欣赏习惯。 从某种意义上说,剪辑这种手段的发明,就是建 立在顺应观众心理活动机制基础之上的。如何实 现流畅连贯的剪辑,本书第四章会详细分析。

◎ 思考和练习

- ●影视动画分镜在创作过程中的作用是什么?
- ●常用的镜头画幅有哪些?
- ●如何确定分镜画面中角色的动作?
- 在创作分镜前应做哪些准备工作?

第二章

影视动画分镜的画面元素

影视动画中的画面元素包括角色、场景、构图、光线、色彩等,角色和场景在第一章中已经介绍,本章主要分析构图、光线和色彩。

第一节●

画面元素之构图

动画电影画面不仅仅是一幅幅"画",更是 画面中诸多元素的承载者,包括角色表演、景别、 角度、摄影机运动等,构图则是将这些画面信息 有序组织起来的方法。通过构图,创作者可以引导观众往哪儿看,看什么,按什么次序去看。也 就是说,通过构图可以有组织地引导观众视线和 注意力,传达创作者的思想情感。

一、画面构图的特点

构图是动画导演组合画面内各种造型元素的

能力体现,是造型艺术表达镜头画面内容并获得 艺术感染力的重要手段。

1. 运动性

电影创作的基础是画面,电影画面即"电影镜头",是用摄影机不间断地拍摄下来的一个片段,是影片结构的基本组成单位,电影造型语言的基本元素^①。也就是说,电影的一切内容都存在于画面之中,利用人的视觉暂留原理,最终呈现为银幕上的动态影像。

动画电影画面构图由于电影的运动特性,不同于其他静态造型艺术样式。帧与帧之间都是动态变化的,不仅需要考虑画面的固定性,更需要考虑画面的运动性。必须构建动态的视觉区域,保持内容、视觉的连贯性,形成动态的造型构图。

动画导演在绘制分镜过程中需要考虑的是: 所有画面都是以动态形式向前进展的,设计每个 镜头都要合理安排静帧的画面构图,即便静帧画 面构图并不完美,只要经过组接后的影像效果完 整、流畅,构图就是合理的(图 2-1)。

图 2-1 《乌鸦之日》镜头调度图

①[法]雷内·克莱尔.电影随想录[M]. 邵牧君,何振淦,译.北京:中国电影出版社,1981:75.

动画电影中的运动来自两个方面,画面内 角色的动作和摄影机的运动。角色的动作包括对 话、形体动作、心理动作等(图 2-2),摄影机 动作包括推、拉、摇、移等方式(图 2-3)。动 画电影的运动性是角色运动与摄影机运动叠加的 结果。

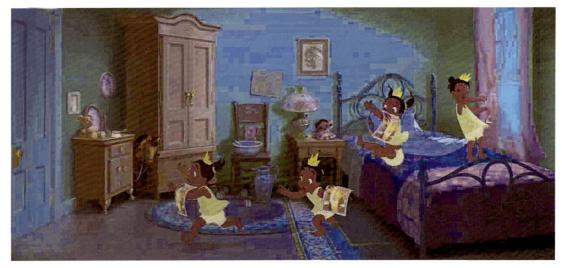

图 2-2 《公主与青蛙》中角色的连续动作

图 2-3 《狼行者》中摄影机的运动

运动性是电影画面构图的重要特征。电影画面除了固定画面外,更多的是运动画面,所谓的固定画面也只是相对而言,几乎没有一个镜头是完全不动的。正因为如此,运动这一特性使电影画面构图产生了奇妙的魔力。

2. 整体性

如果说实拍电影的最小单位是镜头的话,那 么动画电影的最小单位则是帧。电视 1 秒 24 帧 画面,电影 1 秒 25 帧画面,每一帧都对应着一 个单独的画面。动画电影是在一定的时间内,通 过剪辑将一帧帧画面组合成若干镜头、段落,交 替出现在银幕上来叙述一个完整的故事。

所以动画画面构图不可能像绘画、摄影等静态艺术形式一样在每一个镜头画面中做完整、稳定的空间安排。动画画面构图的完整性体现在一组镜头或者一场戏中,不要求单一画面构图的完整性。如果将其中某一帧画面单独分离出来,用静态艺术形式的构图来要求,其构图可能存在诸多的不完整(图 2-4),需要通过上下镜头组接后才能展现出整体的美感。如果将每个镜头的画面构图都处理得很完整,组接后很有可能是一幅幅缺乏内在联系的画面,从而失去了影像艺术自身的表现力。

图 2-4 《神之山岭》中不完整的画面构图

当然,在进行动画电影画面构图时,并不意味着所有画面都不完整,都需要通过画面组接后来体现其完整性。有些静态画面也必须处理成绘

画式完整的构图(图 2-5),需要根据剧情内容 灵活处理。

图 2-5 《红海龟》中完整的画面构图

3. 视点多变性

动画电影画面构图的视点多变性是区别于静态造型艺术的另一个重要方面。电影每一个镜头画面都表达了一个视点,不同视点的选择会使画面构图呈现出不同的角度、景别。表面上看,不同的视点是摄影机位置摆放、角度选择的不同而已,但是其所隐含的是: 谁在叙述故事? 从这一点出发,电影中的视点被分为主观视点和客观视点。

主观视点也被称为主观镜头,是将摄影机放在影片中拍摄对象的位置,以剧中角色视点拍摄获得的镜头画面,它迫使观众观看剧中角色看到的东西,相当于文学作品中的第一人称。如图 2-6 所示,动画电影《小王子》中充当小女孩视点的主观镜头,第一个镜头是小女孩晕倒倒下的倾斜画面,第二个镜头是小女孩快要倒地时更加倾斜

的主观视角。这种用法会让观众有身临其境之感。 客观视点也被称为全知镜头,不代表任何人

图 2-6 《小王子》中主观镜头的使用

的主观视线,是导演根据剧情设计的镜头角度及 取景范围,以旁观者角度审视场景中发生的一切, 相当于文学作品中的第三人称。

动画电影就是通过不同的视点交替来完成 叙事的,同一视点也有很多种不同的选择,正 是由于视点的多变,才给画面构图带来无穷的 变化。

二、画面构图的原则

1. 突出主体

主体是画面构图的中心,是要突出、强调的 视觉重点。主体一般要占据画面较大的空间或者 处于画面的几何中心、视觉中心, 画面中其他造型元素都以衬托主体为主要任务。

画面构图中突出主体的方法有如下几种:

- (1)利用各种对比突出主体。
- ① 虚实对比。这是指利用镜头焦点的虚实来突出主体,可以将前景或背景处理得虚一些,主体实,因为画面上主体清晰,所以就显得突出(图 2-7)。
- ② 大小对比。需重点表现的对象占据画 面面积较大,次要表现对象占据画面面积较小 (图 2-8)。
- ③ 明暗对比。将主体放在画面亮处, 陪衬物放在画面暗处(图 2-9)。

图 2-7 《小王子》中的虚实对比

图 2-8 《克劳斯圣诞节的秘密》中的大小对比

图 2-9 《幽灵公主》中的明暗对比

- ④ 色彩冷暖对比。运用大面积的冷色背景衬托小面积的暖色主体,使主体更加突出(图 2-10)。
- ⑤ 动静对比。画面构图中,运动的主体比静止的主体更加吸引观众的注意力(图 2-11)。

(2)利用线条指引突出主体。

在画面中将主体放置在透视中心位置, 利用线条指向透视中心,突出主体的效果明显 (图 2-12)。

图 2-10 《幻想曲 2000》中的色彩冷暖对比

图 2-11 《幻想曲 2000》中的动静对比

图 2-12 《海洋之歌》中利用线条突出主体

(3)利用角色在画面构图中是否完整突出主体。

画面构图中出现两个以上的角色,形象完整 的比不完整的突出(图 2-13)。

(4)利用角色面部朝向突出主体。

在画面构图中如果有两个以上角色,面

部朝向镜头的比背对镜头或侧向镜头的突出(图 2-14)。

(5)利用画面构图中的位置安排突出主体。 让主体占据画面重要位置,常用的方式是将 主体放置在画面中心,或者放在黄金分割点处。 (图 2-15)。

图 2-13 《乌鸦之日》中利用角色在构图中是否完整突出主体

图 2-14 《花木兰》中面部朝向镜头的主体更突出

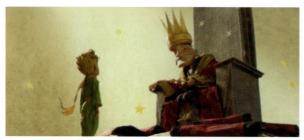

图 2-15 《小王子》中利用位置法突出主体

主体是画面构图中的主要表现对象,既可以是人也可以是物,既可以是主要角色也可以是次要角色。每个镜头画面在银幕上停留的时间都是有限、短暂的,有的甚至连一秒的时间都不到,对于观众视觉感受来说就是一闪而过。这就要求画面构图必须突出要表现的主体。上述各种突出

主体的方式只是基本原则,在具体创作过程中, 还需要根据剧情的要求变化运用。

2. 均衡稳定

均衡稳定是画面构图的基本要求。以画面构图中心为原点,合理安排画面中上下左右各元素,

以达到视觉上的稳定。比如不能一侧太满,另一侧太空,或者上方元素安排太多,下方太少,这会显得头重脚轻。均衡稳定的构图给人以平静、庄重、肃穆的感觉,在具体构图时需要注意如下几点:

(1)人们视觉阅读习惯是从左向右的,按 照这个规律,画面右侧位置一般比画面左侧位置 在视觉上要重些。所以在构图时尽量将主要表现 的角色安排在画面右侧。如果体型较大的角色安 排在画面左侧,那么右侧需放置体型相对较小的 角色(图 2-16)。

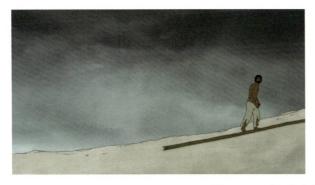

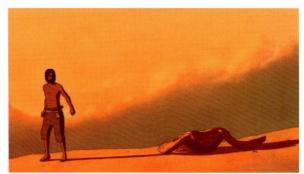

图 2-16 《红海龟》中均衡稳定的构图

- (2)画面中出现多个角色时,需要注意聚散关系。往往孤立的一个角色比一群角色在视觉上要重(图 2-17)。
- (3)在画面中处于边缘位置,比处在中心或中心附近位置的感觉要重,所以有时也会充分利用画面的边角位置达到均衡稳定(图 2-18)。

当然在画面构图过程中, 不是每幅画面都要采用均衡构图 的原则,为了达到特定效果,也 可以将画面构图处理成不均衡形 式,以表达不稳定、异常的感觉。

图 2-17 《幻想曲 2000》中的聚散关系

图 2-18 《哈尔的移动城堡》中利用边角达到均衡的构图

3. 多样统一

多样统一是画面构图的总体原则。在安排画面中诸多元素时,既要多样变化又要整体统一,不能杂乱无章。只注意多样变化就会造成画面中诸多元素的散乱无章,过分注意画面的统一,又容易造成单调死板。

画面构图涉及主体的大小、轻重,动作的快慢、缓急,色彩的浓淡、亮暗,光线的强弱等诸多元素,总之,需要在变化和差异中求得画面的和谐一致。

三、画面构图的方式

(一)画面分割构图

1. 黄金比例构图

黄金比例是指由古希腊人发现的比值为

1.618: 1 的比例(图 2-19、图 2-20),体现在 画面构图中是指将拍摄对象放置在黄金分割的位 置,以引起观众的注意。

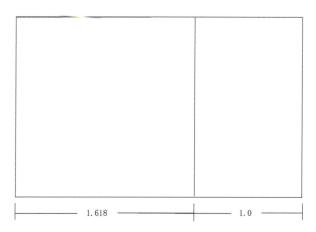

图 2-19 黄金分割比例图

图 2-20 《幻想曲 2000》中的黄金比例构图

2. 三分法构图

三分法构图是指将画面纵向或横向三等分,将主要拍摄对象放置在这些区域中。类似于我国传统的"九宫格"构图法,将画面分别纵、横三等分后会得到4个线条交叉点,这4个点就是画面的视觉中心点(图2-21)。将拍摄对象放置在这4个点附近是影视作品常用构图方式(图2-22)。

图 2-21 三分法(九宫格)构图法

图 2-22 《哈尔的移动城堡》 中的三分法构图

在三分法构图中,除了将拍摄对象放置在4个点附近之外,还可以将拍摄对象放置在画面中心位置(图2-23),这也是较常用的构图方式之一。位置处于画面中心,能使视线更加集中,更能吸引观众注意力。

(二)线性构图

1. 水平线构图

水平线在画面构图 中多体现出宽广、宁静、 明朗、平稳等意味。下 面以地平线为例进行分 析。画面构图中地平线 的放置比较讲究,一般 有三种典型的构图形式。

第一,画面上方三 分之一处。可使画面具 有纵深感,主要强调前 景,或者前景中发生的 事情(图 2-24)。

图 2-23 《海洋之歌》中的三分法构图

图 2-24 《起风了》中地平线在画面上方三分之一处

第二,画面中间处。适合表现比较平稳的画面,因为构图较为对称,缺乏动感,使用较少(图2-25)。

第三,画面下方三分之一处。可以增加画面构图的广度,比较适合介绍环境,表现辽阔、广袤的天空大地(图 2-26)。

2. 垂直线构图

垂直线构图比水平线构图富于变化,可以体现画面的稳定感,传达出力量、肃穆等象征意味(图 2-27)。

3. 斜线构图

斜线构图强调画面的 动态感。斜线构图中比较常 用的是对角线构图,以及有 意识利用斜线引导观众视 线指向画面视觉中心的构图 (图 2-28、图 2-29)。

图 2-25 《埃及王子》中地平线在画面中间处

图 2-26 《小马王》中地平线在画面下方三分之一处

图 2-27 《守护者传奇》中的垂直线构图

图 2-28 《红海龟》中的对角线构图

图 2-29 《海洋之歌》 中的斜线构图

4. 曲线构图

曲线构图使用比较广泛,由于曲线线条独 具美感,往往用来表现柔和、浪漫、优雅的画 面,传达一种流动性和情感性。"S线"构图是

《海洋之歌》中的弧线构图

最广为人知的一种曲线构图,除此之外还有各种规则或不规则的曲线构图,往往综合在一起使用(图 2-30)。

《海洋之歌》中的"S线"构图

图 2-30

(三)几何图形构图

1. 三角形构图

三角形构图是指将拍摄对象放在三角形中, 或者使画面内造型元素构成三角形的形态。正三 角形的构图具有稳定感,倒三角形的构图则传达 出不安定感(图 2-31)。

2. 方形构图

方形构图又称为框式构图,可增加画面层次 和表现画面纵深感。多用于前景,利用门、窗或 其他画面元素形成构图框架。方形构图可将表现 重点从画面背景中独立出来,利于视线集中,空 间封闭,透视效果强烈(图 2-32)。

3. 圆形构图

圆形构图指画面中心呈圆形,有的是规则圆形,有的是不规则圆形。视觉上给人以旋转、封闭、收缩的审美效果。视觉中心集中,是强制性的一种构图方式,观众必须将注意力集中在圆形画面内(图 2-33)。

《海洋之歌》中的正三角形构图

《For the Birds》中的倒三角形构图

图 2-31

《花木兰》中的方形构图

《海洋之歌》中的方形构图

《海洋之歌》中的圆形构图

《超人总动员》中的圆形构图

图 2-33

图 2-32

{四}透视构图

透视构图是指利用画面中元素前后排列、对比等关系,表现出距离和空间纵深关系,形成画面的透视感。

1. 焦点透视

焦点透视是指运用近大远小的法则来表现立体空间,分为一点透视、两点透视、三点透视、

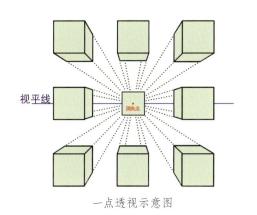

多点透视。

一点透视也叫平行透视,能充分表现场景的 纵深感,具有层次分明、稳定等特征(图 2-34)。

两点透视有两个消失点,比一点透视画面更加灵活、生动(图 2-35)。

三点透视有三个消失点,多用于表现建筑 或场景的俯、仰视图,更具动感、不安定等特征 (图 2-36)。

《哈尔的移动城堡》中的一点透视

图 2-34

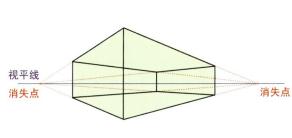

两点透视示意图

《公主和青蛙》中的两点透视

图 2-35

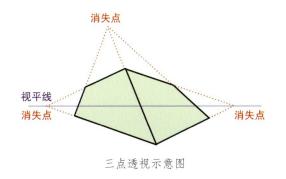

《幻想曲 2000》中的三点透视

图 2-36

多点透视也叫曲线透视,空间压缩,曲线变形,类似鱼眼镜头拍摄得到的画面,可将仰视、平视、俯视综合在同一构图内,表现场景中拍摄对象的透视变形,产生强烈的戏剧效果(图 2-37)。

2. 色彩透视

色彩透视是指利用色彩的冷暖、纯度、层次等元素的对比产生空间纵深感。比如暖色调(红色、黄色等)、纯度高的颜色在画面中有向前凸显的感觉,冷色调(蓝、绿等)、纯度低的颜色在画面中会有后退的感觉(图 2-38)。

3. 光影透视

光影透视是指利用画面的明暗关系、光源、 阴影分布,对画面整体光影进行布局,凸显拍摄 对象。画面中明亮处向前,黑暗处向后;清晰处 向前,模糊处向后,同样会产生强烈的空间纵深

感(图2-39)。

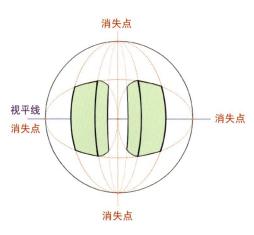

图 2-37 多点透视示意图和效果图

图 2-38 《海洋之歌》中的色彩透视

图 2-39 《海洋之歌》中的光影透视

四、画面构图的形态

(一)静态构图

静态构图是指场景中的拍摄对象处于相对静止状态,与绘画、摄影等造型艺术的构图方法类似。场景中的造型元素、景别、透视不变,处于暂时平衡状态,也可能场景中角色会有小范围的动作,但是不影响整体画面构图。与绘画、摄影不同之处在于静态构图还表现了时间过程。

静态构图可分为两种形式: 封闭构图和开放构图。

1. 封闭构图

封闭构图,镜头画框代表着一个微型舞台,

- 一切必要的信息都精心结构在画框范围内。从单个镜头角度来说,画面空间是封闭和自足的,没有连续性,画框之外的元素与之无关。封闭构图 更能体现出风格化的设计,尽管这种构图形式刻意表现对象的真实,但很少具有开放构图特有的那种偶然性。处理封闭构图需注意如下几点:
- ① 一个或两个角色可以放置在三分法构图的中间位置,以取得画面的平衡(图 2-40)。
- ② 两个以上的角色在静态构图中需注意排列位置。如果是两个主要角色,可以并排、对面,或者一个正面一个侧面,也可前后排列。三个以上的角色可以采用并排、垂直、斜线、三角形等排列方式(图 2-41)。

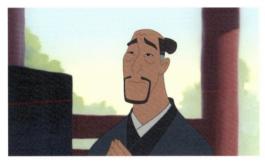

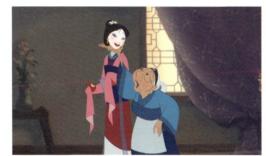

图 2-40 《花木兰》中的静态构图

并列

对角线

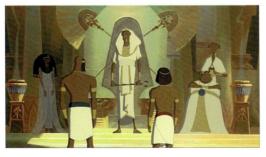

正三角形

倒三角形

图 2-41 《埃及王子》中的静态构图

静态构图较为强调绘画性的构成,强调了 画面本身的表现力,使创作者的主观意图得到集 中体现。能清楚交代角色间的位置关系,以及角 色与环境之间的关系,有利于剧情推进和情绪的 表达。

2. 开放构图

开放构图不强调画框,暗示画框之外还有 更加重要的信息,强调画框外空间的连续性。 比如构图会把角色或物部分切出画面之外,以 增强主体超越构图形式边缘的连续感。风格上 趋向含蓄,不拘泥于形式,以不完整、不均衡 的画面结构表现画外空间。

开放构图涉及处理镜头与镜头之间的构图关系,追求一个场景或一个段落的完整和平衡统一。 所以单个镜头画面的构图往往显得不够完整,需 要画外元素补充,画面之间具有内在联系,以此 引导观众的联想。

开放构图摄影机位固定,空间透视关系不变。画面中的拍摄对象可以静止不动,或者有小幅度动作,也可以有大幅度的空间运动,甚至出镜入镜,但画面构图结构不变。处理开放构图需要注意如下几点:

① 一个角色或两个角色在画面中某个位置 固定不动。在设计画面内做纵向运动或横向运动 的角色对话这种镜头时,需要注意角色的运动与 画面构图之间的完整性,保持画面构图的均衡性 (图 2-42)。

- ② 画面空间中的角色与处于画外空间的角色对话或呼应。画面空间中角色的位置、面向、视线方向都朝向画外,与画外空间建立联系。上下镜头内角色位置的安排、视线方向安排需要保持一致,角色在各自画面中的位置可以处于画面中心,也可以处于各自画面的两侧,位置要统一(图2-43)。动画影片《花木兰》中木兰与父亲对话的一场戏,第一个镜头交代了两个角色的空间位置,第二个镜头父亲单独处于画面中心偏左侧区域,面向右侧,第三个镜头木兰单独处于画面中心偏右侧区域,面向画面左侧,这样的空间位置关系才能和第一个镜头保持统一,角色之间的交流才可以建立。除了位置统一外,视线方向也需要统一,否则会造成方向上的谬误。
- ③ 上一镜头内由于角色运动造成画面构图失去均衡,不需要在这个镜头内进行调整,而是在下一个镜头中进行调整(图 2-44)。动画电影《花木兰》中,前两个画面是同一个镜头内的动作,由于其中一个角色已经出画,镜头结束处的画面构图已经失去了平衡,只需在下个镜头中重新调整即可。

在动画影片中,封闭构图和开放构图经常结合起来使用,在对话场景中使用尤多。

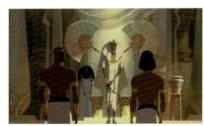

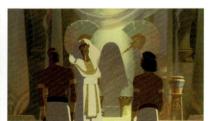

图 2-42 《埃及王子》中的开放构图

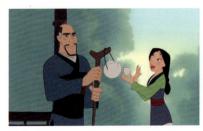

图 2-43 《花木兰》中的开放构图 上下镜头位置统一

图 2-44 《花木兰》中的开放构图 在下一个镜头中调整构图

在一个镜头画面、一场戏、一个段落中,故事情节要求以静态的形式表现,或者拍摄对象动作是静态的,都可以使用静态构图。这易于清晰表现角色形态、规模、空间位置,能激起观众对空间的关注。当然,也可以使用静态构图表现拍摄对象的运动,在不改变构图结构的情况下,展现场景、角色的动作。

(二) 动态构图

动态构图是影视动画作品区别于其他造型艺术的重要特征,它是一种多构图的组合。动态可以是镜头内拍摄主体的运动,也可以是摄影机的运动。

动态构图通过安排摄影机或拍摄对象的运动显示内在含义,使镜头间产生更多联系,更具关 联性和连续性。与静态构图不同,动态构图在运动过程中不断重新组织、安排拍摄对象在画面中 的位置,以满足观众的心理期待和调整观众观影 过程中的心理节奏。

动态构图可分为三种情况来讨论:摄影机不动,拍摄对象运动;摄影机运动,拍摄对象不动;摄影机运动,拍摄对象不动;摄影机和拍摄对象都运动。

- (1)摄影机不动,拍摄对象运动。比如拍摄对象在画面中做纵深运动,从画面远处向近处运动,或相反。这种情况景别发生变化,环境不变,角色动作和表情都可以得到一定的展示,一般采用静态构图方式即可,同时注意画面构图的平衡(图 2-45)。拍摄对象在画面中还可以做横向运动,从画面左侧向右侧运动,或者相反(图 2-46)。或者拍摄对象在画面中做不规则运动(图 2-47)。
- (2)摄影机运动,拍摄对象不动。拍摄对象不动,摄影机以推、拉、摇、移、升降等方式运动,在画面中产生两个以上的视觉中心和构图中心的变化。这种动态构图需要注意的是在摄影机运动的起幅和落幅处,构图要保持均衡和形式上的美感(图 2-48)。
- (3)摄影机和拍摄对象都运动。这种动态 构图的目的在于突出运动对象以及在运动过程中 逐步展现的含义,需要注意如下几个方面:

第一,动态构图的起幅和落幅相对静止,构图完整,摄影机和拍摄对象的运动同步,尽量不显露出摄影机运动痕迹。以拍摄对象为画面中

图 2-45 《无皇刃谭》中的动态构图

图 2-46 《公主和青蛙》中的动态构图

图 2-47 《起风了》中的动态构图

图 2-48 《萤火虫之墓》中的动态构图

心元素,使其始终处于画面中的视觉优势位置,注意画面均衡,在运动方向一侧留出一定的空间(图 2-49)。

第二,为了凸显主要拍摄对象,后景中拍摄 对象的动作方向可与主要拍摄对象反方向运动, 或者后景拍摄对象不动(图 2-50)。

第三,摄影机运动速度均匀,不能忽快忽慢。 注意画面平衡的调整,使构图从不平衡到平衡。 由于摄影机和拍摄对象都处于不断的运动状态, 必然带来表现元素的不断变化,需要不断调整画

图 2-49 《花木兰》中的动态构图

面结构(图 2-51)。

第四,在运动过程中要合理运用前景,透过前景不断在镜头前掠过,再加上光影的明暗变化,会产生节奏上的变化(图 2-52)。

动态构图可以详细表现拍 摄对象的运动过程,以及拍摄 对象在运动过程中所显示的含 义,要以运动的起幅和落幅为 构图重点。

图 2-50 《起风了》中的动态构图

图 2-51 《海洋之歌》中的动态构图

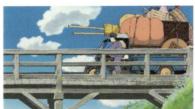

第二节 ⊙

画面元素之光线

光影是影视动画艺术非常重要的一个方面, 是画面的重要造型工具。同一造型在不同的光源、 光线角度下塑造的最终画面效果会有很大不同。 可以说光影对于画面的情绪表达、氛围营造起到 了重要作用,是形成影片视觉风格的重要造型 元素。

一、光线的分类

(一)按照光线的性质可分为硬光和软光

1. 硬光

硬光是指直射光,一般硬光的光比较大,亮 处和暗处的反差大(图 2-53)。这种效果强调 画面内造型的线条和轮廓,亮面和暗面缺少过渡, 可以呈现出坚硬、沉重等画面效果。

2. 软光

软光是指散射光,光线分布较为均匀,光 比小。这种打光画面造型比较柔和,也比较平 (图 2-54)。软光常用来塑造平静、平和、没 有激烈冲突的生活场面。

图 2-53 硬光示意图

图 2-54 软光示意图

(二)按照光线的方向不同可分为水平方向光和垂直方向光(图 2-55)

1. 水平方向光

水平方向光包括正面光、斜侧光、侧光、侧 逆光、逆光等。

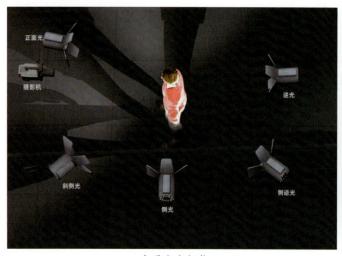

水平方向灯位

垂直方向灯位

图 2-55

(1)正面光。

正面光,也被称为平面光和顺光,灯的摆放与被摄主体一般在0~10度之间,与摄影机

高度保持一致,是画面中基础的光线。又因为是正面光,所以会减弱被摄主体的形态和质感(图 2-56)。

正面光示意图

《克劳斯圣诞节的秘密》中的正面光

图 2-56

图 2-57

图 2-58

(2)斜侧光。

斜侧光,一般灯位与被摄主体、摄影机成 45 度夹角,被摄主体受光面较大,亮暗

区分明显,被摄主体的立体感比正面光强烈(图 2-57)。

斜侧光示意图

《克劳斯圣诞节的秘密》中的斜侧光

(3) 侧光。

侧光,一般灯位、被摄主体与摄影机呈 90 度 夹角。侧光是灯照在被摄主体纯侧面,被摄主体 亮暗反差大,层次也较为丰富,有时也可以作为修饰光源来使用(图 2-58)。但单纯使用侧光也会使一些细节损失在没有层次的阴影中。

侧光示意图

《小王子》中的侧光

(4)侧逆光。

侧逆光, 灯位与摄影机之间的夹角为135度, 在被摄主体的侧后方, 介于逆光与侧光之间, 能

侧逆光示意图

《克劳斯圣诞节的秘密》中的侧逆光

图 2-59

图 2-60

(5) 逆光。

逆光,也被称为轮廓光,灯位位于被摄主体 后方,正面不受光,被摄主体的立体感和层次感 较弱,会呈现剪影的艺术效果。但逆光可以使被 摄主体的轮廓鲜明,使之与背景分离,营造出极 富戏剧性的氛围(图 2-60)。

逆光示意图

《克劳斯圣诞节的秘密》中的逆光

2. 垂直方向光

垂直方向光包括顶光和脚光。

(1) 顶光。

顶光,灯位位于被摄主体上方,效果特殊,一般用于呈现被摄主体恐怖、不安的画面效果(图 2-61)。

顶光示意图

《克劳斯圣诞节的秘密》中的顶光

图 2-61

(2) 脚光。

脚光,灯位位于被摄主体下方,光源方向与 顶光相反。这也是一种特殊效果的打光方式,用 于丑化被摄主体,也多用于表现恐怖的画面氛围 (图 2-62)。

脚光示意图

《小王子》中的脚光

图 2-62

0

0

0

0

0

0

0

0

0

0

0

0

(三)按照光线的主次作用不同分类

按照光线的主次作用不同,可将其分为主光、 辅助光、轮廓光、背景光、修饰光等。

主光是指画面中较亮的光线,是塑造画面造型最主要的光线。一个镜头画面首先要确定主光,勾勒被摄角色的主体形态,同时交代画面内的空间关系,主光确定后整体的画面光影和氛围也就基本定下来了。

辅助光也称为副光、补光等,主光没有涉及的造型背光面需要辅助光来补充,帮助主光共同表现被摄主体。它可以提升主体阴影部位的亮度,展示细节,丰富画面造型阴影部分的质感和层次。

轮廓光是勾勒被摄主体外部形象的光源,既可以反映出主体所处的位置,又能反映出环境的结构关系,并可暗示出主体所处环境的光线特点。轮廓光的主要作用是照亮、勾画出被摄主体的轮廓、线条,并使被摄主体与背景分离,在突出主体的同时,还能增强画面的空间感。尤其当被摄主体与背景的色调接近或相同时,轮廓光就显得尤为重要。

背景光既表明环境的光线,又能反映 出拍摄者的背景处理意识,是烘托环境氛 围的一种重要手段。

修饰光是一种装饰的光线, 主要用来

在角色和环境拍摄中进行必要的补充。比如对拍 摄主体的重要局部细节进行调整和修饰,或者 对场景中对剧情推动有着重要作用的物体进行润 色,使画面造型、层次更加完美。

二、光线的布局

动画在创作过程中无论是前期的概念设计还 是角色、场景的创作及分镜设计,都要充分考虑 光影的布局。"三点布光"是影视创作过程中的 基础打光方式(图2-63),主要使用主光、辅助光、 轮廓光这三个点的灯光来点亮场景,烘托氛围,

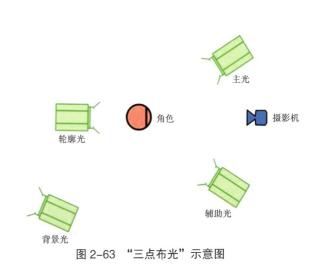

动 漫 艺 术 基础教程

如果背景有物体,为了增加场景的层次感,还需加一个背景光。

"三点布光"首先要确定主光的位置,需要反复调试的是主光与被摄主体之间的角度。如图 2-64 所示是没有点亮任何外在光源的状况,点亮和调试主光的位置后效果如图 2-65 所示,场景中亮度和色温等元素被确定下来。主光的确定很重要,因为主光方位的确定在很大程度上决定了创作者对这场戏的理解,不仅对表现主体呈现出来的外在形态影响很大,还决定了创作者想要通过这个画面传达出何种情感。

图 2-64 "三点布光"示意图 1

图 2-65 "三点布光"示意图 2

主光源点亮后,可以看到被摄主体在场景中显示出来,但是被摄主体另一侧的头发和衣服还是与背景融为一体,没有区分。同时,被摄主体的暗部没有层次,细节不够。这时需要在被摄主体暗部这一侧点亮辅助光源(图 2-66),暗部被照亮,细节和层次更加细腻。

主光源和辅助光源布光完成后,被摄主体就较为明晰地在场景中呈现出来了,但是主体与背

图 2-66 "三点布光"示意图 3

景的区分度还是不够,这时需要设置被摄主体的轮廓光(图 2-67)。在轮廓光被点亮后,主体已经很好地从背景中区分出来,这时一个场景中的基本布光完成。

图 2-67 "三点布光"示意图 4

上述三个光源布光完成后,背景还是比较暗,如果背景中有信息需要交代,目前的光线条件还是不能满足拍摄的需要,这时需要背景光来辅助(图 2-68)。在背景光被设置好后,整个场景的层次感和空间感就被较好地呈现出来了。

图 2-68 "三点布光"示意图 5

以上就是"三点布光"的基本方式。"三点布光"完成后,如果场景中还有细节需要凸显的话,还可以有针对性地加些修饰光和效果光。比如,如果感觉主体的眼神还需要提亮的话,可以加一盏眼神光,背景中的钢琴需要强调的话,还可以加一些效果光,进一步来烘托场景的氛围。无论是实拍还是绘制,"三点布光"都是我们刻画一个场景光影效果的基本思路。

三、光线的影调

影调是指影视动画画面的明暗调性和层次, 画面影调的建立与光线和色彩关系密切,是烘托气 氛、表达情绪的重要手段。根据现有的黑白电影和 彩色电影,一般将影调分为两类,即黑白影调和彩 色影调;根据画面中光线明暗的比例和色彩明度, 影调可分为硬调、软调、中间调和亮调、低调、中间 调;根据色彩的冷暖倾向,影调可分为冷调、暖 调;根据色彩的色相不同,影调又可分为红、黄、 蓝、绿等各种色调(图 2-69)。

《红海龟》暖调

《红海龟》冷调

图 2-69

虽然影调根据不同标准分为上述若干类别,但是如何运用还是要根据剧情和具体的每场戏的 要求来安排,不同的画面影调会传达出不同的情绪、情感。色彩对画面的影响将在下一节详述,这里主要分析影调中的亮调、低调和中间调。

1. 亮调

亮调又被称为高调、明调等,是指以灰色到白色及亮度等级偏高的色彩为主构成的画面影调(图 2-70)。

图 2-70 灰色到白色及色彩亮度等级高的示意图

亮调的画面一般色彩都较为明亮,但也需要搭配少量的黑色和亮度等级较低的颜色,以衬托亮色,使画面中亮色在对比中更为突出,这样画面的影调层次才会更显丰富、生动(图 2-71)。因为亮调画面影调都较为鲜亮,所以一般这种影调多用来表现欢乐、开心、梦幻等情绪。

图 2-71 《乌鸦之日》亮调场景及场景影调示意图

2. 低调

低调也被称为暗调,与亮调相反,一般指以 灰色到黑色和亮度等级偏低的色彩为主体构成的 画面影调(图 2-72)。

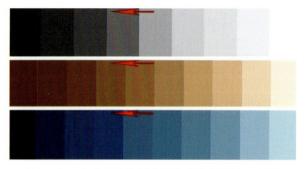

图 2-72 灰色到黑色及色彩亮度等级低的示意图

低调的画面亮度较低,一般用来描绘深色背景和深色角色,逆光、斜逆光、顶光等光源设置可以得到低调的画面效果。当然,低调的画面也需要少量的亮色来搭配,比如逆光照明下被摄主体的轮廓光,或者室外通过窗户透进室内的光线,有反衬才会增加画面影调的层次,否则没有亮色的低调影调会使画面发闷(图 2-73)。因为低调影调多是画面大面积偏暗,夜景、室内或者表现压抑、沉闷、恐惧等情绪或氛围时多采用此种影调。

图 2-73 《克劳斯圣诞节的秘密》中低调场景及色彩影调示意图

3. 中间调

中间调是影视动画画面影调中最常用的形式,介于低调画面和亮调画面之间,深、灰、浅的明暗过渡舒缓,光比反差不大(图 2-74)。

中间调的画面一般层次丰富,没有太大的明暗反差,主光、辅助光、背景光、修饰光等光源都会综合运用在画面中(图 2-75)。

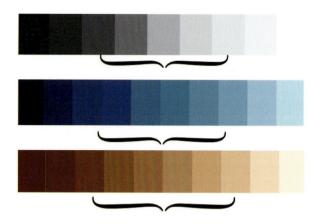

图 2-74 亮色到重色的中间等级示意图

图 2-75 《天气之子》中的中间调场景及色彩影调示意图

总之,无论何种影调的画面都需要根据剧情的要求及影片的总体艺术风格进行构思,能推进剧情合理发展,表达角色情绪、状态是画面影调设置、创作的前提。

第三节 ⊙

画面元素之色彩

色彩是画面造型元素中的另一个重要面向, 是影视动画艺术重要的造型手段和主要表现手 法。影视动画中的色彩除了表层的自然属性之外, 更重要的是其深层的象征意义。无论是同一种色 彩还是不同的色彩,其不同的运用都可以产生不 同的情感反应。

一、色彩的属性

1. 色相

色相指色彩的样貌,比如红色、蓝色、黄色等, 是由波长决定的。不同的色相波长不同,将色相 按照波长的不同进行排列就形成了色相环(图 2-76)。色相是色彩最大的特征,同时也是区分 不同色彩的主要依据。

图 2-76 24 色相环

按色彩原理,红、黄、蓝是色彩中颜料三原色, 红、绿、紫是色光三原色(图2-77),颜料三 原色相混得到黑色,而色光三原色相混得到白 色。从颜料三原色的系统来看,每两种原色相混 得到的颜色被称为间色。比如黄+蓝=绿,红+ 黄=橙,红+蓝=紫,三种原色或间色按照比例 相混是复色,因为多次混合,颜色的纯度较低, 所以复色多是不同色相的灰色。在画面绘制的过 程中,复色的使用比重较大,因为复色经过多次 混合后,颜色丰富且含蓄,稳定性也较强。

《海洋之歌》中纯度较高的色彩

颜料三原色

色 色光三原色

图 2-77

色相的差别虽然是由光波长短差别形成的,但是在具体使用过程中也不能完全依据波长差别来确定不同的色相,色环上相近的两个颜色之间的区别,一方面借助色相环,另一方面也要依赖创作者的直观感觉。

2. 纯度

色彩的纯度也指色彩的饱和度,是色彩的纯正指标和鲜艳度,色彩的饱和度越高,色彩越艳丽。色彩中的黑、白、灰含量越多,饱和度就越低(图 2-78)。降低纯度的方式可以是直接加人黑色、白色或灰色,混入补色,加入其他不同色相的色彩。

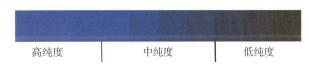

图 2-78 色彩纯度渐变示意图

在具体使用中,一般纯度高的色彩更容易吸引注意力,会传达出强烈、活力、扩张的情绪, 色彩的心理作用明显。低纯度的色彩含蓄柔和, 画面往往会有温和安静之感(图 2-79)。

《辉夜姬物语》中纯度较低的色彩

图 2-79

画面色彩的感染力是对比出来的,一味采用 纯度高或纯度低的色彩来构成画面,都不会取得 较好的画面效果,一般会在灰色调的画面中适当 点缀一些纯度高的色彩,或者在以纯度高的色彩 为主的画面中加入适当的纯度低的灰色,借助色 彩纯度对比,突出某种气氛下的特定色彩效果, 增加画面的表现力。

3. 色值

色值是指色彩的亮度,即色彩的明暗程度或深浅程度,也称为明度、亮度。色值是画面中体现色彩表现力的重要因素。如果画面中的色彩只有色相和纯度的对比而没有色值的区分,那么不同的色彩就会模糊一片,主体的轮廓难以辨别,

所以色值是构建画面色彩层次,提高或降低色彩 亮度的重要方面(图 2-80)。

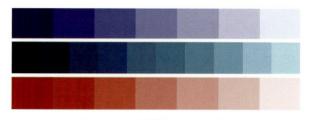

图 2-80 色彩明度变化示意图

同一色相中,混入黑色越多,色值越低,混 入白色越多,色值越高。在色值对比中,最为强 烈的色值对比是黑色和白色。以黑白为主的画面 往往明暗对比强烈。按照色值不同,可以将画面 色调分为高调、中调、低调(图 2-81)。

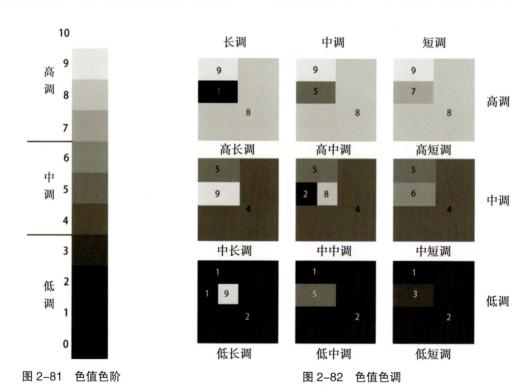

在色值的强弱对比方面,3个色阶以内的对比称为短调,3~5个色阶之间的对比称为中调,5个色阶以上的对比称为长调。把不同色值的色调和不同色值强弱对比结合可以得到高长调、高中调、高短调,中长调、中中调、中短调,低长调、低中调、低短调九种不同对比效果的画面

(图 2-82)。高明度调子的画面(高长调、高中调、高短调)基调明亮,往往呈现出活泼、明朗的画面效果,中明度画面(中长调、中中调、中短调)往往呈现出丰富、饱满的画面效果,低明度画面(低长调、低中调、低短调)往往表现的是强烈、深沉、厚重、沉闷的画面效果(图 2-83)。

《克劳斯圣诞节的秘密》中的低中调

图 2-83

《克劳斯圣诞节的秘密》中的高短调

二、色彩的情感

不同的画面色彩可以传达出不同的情感,

给观众以不同的心理感受。这种画面的整体色彩 效果又可称为色调,可分为冷色调和暖色调两类 (图 2-84)。

图 2-84 色彩的冷暖

暖色调包括红、黄、橙等颜色,多能表现热 烈、温暖、欢乐、活力等场面和情感;冷色调包 括蓝、绿、白等颜色, 多表现安静、孤独、静谧 等场面和气氛。

色彩本身只是一种物理现象, 无所谓情感。 人们之所以能够感知到色彩的情感,是因为人们 对色彩的感受有着相似之处。这是由人们拥有共 同的视觉生理规律决定的,波长较长的暖色对人 的视网膜冲击较强烈,视觉感受上有扩张感,容 易让人兴奋。波长较短的冷色则会使人视网膜收 缩,让人感觉压抑。具体到每种色彩,都具有让 人产生不同的情感感受的能力。按照色彩理论可 以概括如下。

1. 红色

红色纯度较高,会使人联想到太阳、火焰、 鲜血、红旗等物象,往往可以表达出兴奋、激情、 光明、热烈、恐惧、危险等情绪。浅色调的红色 常用来烘托轻柔、温和的感觉,深色调的红色则 表达温暖、严肃、激烈的感受(图 2-85)。

《红海龟》中的浅调红色

《狼行者》中的深调红色

图 2-85

2. 橙色

橙色与温暖、能量等情感有关,常用来表达 活跃、乐天、炙热、消沉、烦闷等情感(图2-86)。

3. 黄色

黄色可以表达出灿烂、辉煌、希望等情绪, 黄色调的画面往往会呈现出亲切、欢愉、乐观、 奋进的情感效果(图 2-87)。

图 2-86 《红海龟》中的橙色调

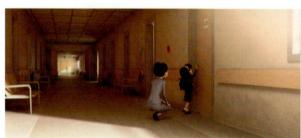

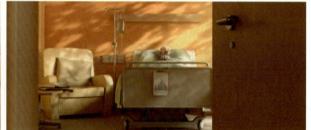

图 2-87 《小王子》中的黄色调

4. 绿色

绿色属于中波长光色,对视网膜刺激适中,眼睛较为舒适,是最易被人接受的颜色,所以往往适于表达新鲜、宁静、安逸、舒缓的情绪(图 2-88)。

5. 蓝色

蓝色会使视网膜收缩,神经局部抑制,在 表达深远、沉静、稳重、忧郁、理性等画面氛 围时常用。与红色、橙色的热烈形成鲜明对比 (图 2-89)。

图 2-88 《乌鸦之日》中的绿色调

图 2-89 《海洋之歌》中的蓝色调

6. 黑色

黑色明度最低,往往用在画面中的背光 面或阴影部分。黑色为主的画面往往会产生稳 重、神秘、隐喻的视觉效果。与其他颜色搭配使 用时主要起到衬托作用,使其他颜色更加鲜亮 (图 2-90)。

7. 白色

白色往往是和平、纯洁、神圣、单纯等情绪的象征。以白色为基调的画面让人心情平静,有时也用这种色调表达充满科技感或梦幻的场景(图 2-91)。

图 2-90 《小王子》中的黑色调

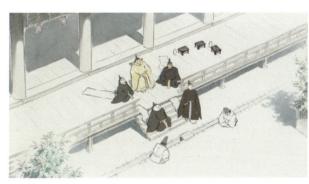

图 2-91 《辉夜姬物语》中的白色调

色彩的情感表现是以人的直觉经验为基础 的,借助于不同彩色的色相、色值、纯度、冷暖 等变化以及相互关系的构成,传达出创作者的内 心感受。当然,以上梳理都不是绝对的,色彩的效果和情感表达还是需要在具体的环境和色彩关系中产生。

三、色彩的运用

色彩是凸显剧情主题,塑造表现角色情感的重要手段之一,对于一部影片的意义和价值来说是极为重要的。色彩在所有造型元素中的独特性和复杂性在于其对戏剧性场面的暗示和观众情绪的微妙控制,在于由色彩线索建立的影片戏剧逻辑。

在具体运用中,多通过色彩间的对比来呈现 画面需要的重点和主题,制造丰富细腻的色彩关 系。与此同时更需要通过色彩间的调和来强调画 面的主色调和完整性,营造和谐统一的画面效果,这两个方面是辩证统一的。

(一) 色彩对比

1. 色相对比

色相对比是指不同色相之间的差异形成的 色彩对比。可以分为同一色相对比、类似色相 对比、对比色相对比、互补色相对比等方式。不 同色相关系的组合,形成不同的色相对比,营 造出不同的色彩氛围,制造出不同的色彩感受 (图 2-92)。

《狼行者》中的色相对比

《乌鸦之日》中的色相对比

图 2-92

2. 明度对比

色彩的明度在人们对色彩感知的过程中起着 至关重要的作用,色相和纯度都必须依赖明度而 存在,色彩的明暗对比直接影响着画面的辨识度, 对营造画面氛围有着积极的作用。在具体处理过程中又可分为同一明度对比、类似明度对比、对比明度对比等方法(图 2-93)。

《红海龟》中的明度对比

《海洋之歌》中的明度对比

图 2-93

3. 纯度对比

色彩的鲜艳程度是由纯度决定的,纯度对 比是指色彩鲜艳程度差异产生的对比效果。高纯 度的色彩鲜艳亮丽,低纯度的色彩则灰暗淡弱。 可分为低纯度对比、中纯度对比、高纯度对比 (图 2-94)。

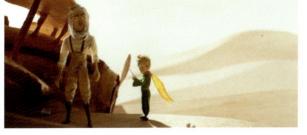

《机器人瓦力》中的纯度对比

图 2-94

《小王子》中的纯度对比

4. 面积对比

无论画面中的何种色彩,都是伴随着一定的 面积参与对比的,色彩相互间面积的大小直接影 响到对比的强度。同一色彩,面积越大,明度、 纯度感就越强,面积越小,明度、纯度感越弱 (图 2-95)。

《幻想曲 2000》中的面积对比

《狼行者》中的面积对比

图 2-95

5. 冷暖对比

色彩本身没有冷暖,不同色彩产生的冷暖感 觉与人们的视觉感受有关,是一种心理反应,而 色彩感觉上的冷暖差别形成的对比被称为冷暖对 比(图2-96)。

除上述对比方式之外,常用的色彩对比手法 还包括形状对比、位置对比、无彩色对比、肌理 对比等。

《坏蛋联盟》中的冷暖对比

图 2-96

《头脑特工队》中的冷暖对比

(二) 色彩调和

色彩之间的差异造成了不同的对比方式,过 于强调对比,画面会使人感到不协调。有明显差 别的色彩为了构成和谐统一的整体效果,必须经 过精心调整,使各个部分有机组织成符合创作者 需要的和谐色彩关系。

《红海龟》中的同一色相调和

1. 同一色相调和

它是指由单一色相通过不同的明度、纯度的变化构成的色相变化,主要包括同色相调和、同明度调和、同纯度调和、无彩色调和等种类。但这种画面效果缺少色彩变化,比较单调,在具体创作中不太常用,在创作者追求特殊效果时才会采用这种方式(图 2-97)。

《红海龟》中的同一色相调和

2. 邻近色调和

邻近色调和是指利用在色相环上临近的色彩调和画面的方式。相近色相构成的画面色彩更为

统一,相对于同一色相调和来说画面色彩更为丰富,既保留了画面的统一,又增加了画面上的细节元素(图 2-98)。

《狼行者》中的邻近色调和

《克劳斯圣诞节的秘密》中的邻近色调和

图 2-98

图 2-97

3. 对比色调和

对比色调和是指对比强烈的色彩搭配, 一般色相、明度、纯度相差较远。对比色调和 加大了画面变化的强度,画面中色彩元素更多 (图 2-99)。

4. 互补色调和

补色在色环上处于对立位置,对比强烈,在画面中使用补色时往往可以获得强烈的视觉效果。有时互补色并置在画面中,对比过于强烈时,需要采用别的方式进行适当调和,比如可以用黑、白、灰、银色、金色或中性色彩来隔离,可以缓解补色之间的尖锐对立(图 2-100)。

《幻想曲 2000》中的对比色调和

《乌鸦之日》中的对比色调和

《海洋之歌》中的补色调和

《幻想曲 2000》中的补色调和

图 2-100

图 2-99

● 思考和练习

- ●影视动画分镜画面的基本构成要素有哪些?
- ●画面构图的特点和原则是什么?常见的构图方式有哪些?
- ●如何画出符合要求的空间构图?
- ●如何使用光线和色彩来确定画面的整体氛围和基调?

第三章

影视动画分镜的镜头语言

第一节 **●** 什么是镜头

动画文字剧本视觉化的基础是镜头,在影像 序列中,镜头是故事中角色、角色动作或事件的 基本单位,也可以说是构成影像的最小单位。一系列镜头按照故事发展构成镜头段落,若干镜头段落构成整部影片。

按照镜头在影片中的功能,将之分为三类, 分别是关系镜头、动作镜头、渲染镜头。

一、笑系镜头

关系镜头是指大景别系 列的镜头,包括大远景、远景、 大全景、全景。

关系镜头的主要作用是交代时空大环境,奠定影片基调及人物关系,一般在视觉上会给观众以写意、舒缓的感受。使用频率一般占全部镜头的5%~10%(图 3-1)。

图 3-1 《狼行者》中的关系镜头

二、动作镜头

动作镜头是指中近景系列的镜头,包括中景、近景、特写等景别。这类镜头主要以表现角色的动作、位置、表情、对话等为主,在整部影片中占据较大比例,使用频率占全部镜头的60%~80%(图3-2)。

图 3-2 《狼行者》中的动作镜头

图 3-3 《狼行者》中的渲染镜头

三、渲染镜头

渲染镜头主要是指景物镜头,又被称为空镜头。以表现自然景色为主,也会有角色出现,但占的比例很小。一般起渲染情绪、暗示等作用,或者使用在段落之间的转场,一般占全部镜头的5%~10%(图 3-3)。

动 漫 艺 术 **基础教程**

第二节 ⊙

景 别

景别是指摄影机和被拍摄主体之间距离不同 拍摄得到的不同画面构图,是镜头语言基本要素 之一(图 3-4)。在实拍电影中,景别的不同取 决于两方面因素:一是摄影机与拍摄对象之间的 距离;二是镜头的焦距长短。在动画制作中,景 别的不同取决于画面构图。

不同景别表达不同含义,传递不一样的信息:景别越大,画面中包含的元素越多,信息量越大;景别越小,画面中包含的元素越少,信息量越小。拍摄对象在画面中占的比例越大,观众注意力越会被拍摄对象吸引。

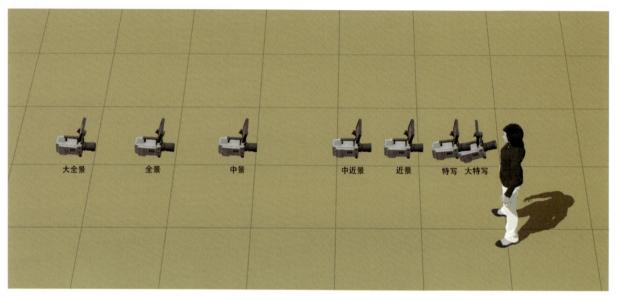

图 3-4 摄影机与被摄对象之间距离示意图

一、景别的分类

以被摄对象在画面中所占比例的大小为标准,景别一般分为远景、全景、中景、近景、特写五种。

远景示意图

1. 远景

被摄主体一般不超过画面的四分之一(图 3-5),主要以表现环境或大量角色为主。画面比较开阔,一般用来表现开阔的环境、空间,渲染气氛,展现场面,或者表现人与环境之间的关系。

《魔术师》中的远景

图 3-5

远景的作用:

- (1)表现环境氛围,奠定影片的色彩基调。
- (2)一般用于影片的开头和结尾。

远景景别中包含的信息量较大,为了使观众能看清画面、接受完整信息,一般在银幕上停留的时间比较长,以9秒左右为宜。

全景示意图

2. 全景

被摄主体在画面中占较大空间(图 3-6),头脚分别接近画面的上方和下方,但要注意的是拍摄主体在画面中不能"顶天立地"。全景适合表现角色全身动态,交代角色和环境之间的关系以及事件的全貌,是表现力较强的常用景别。

《你的名字》中的全景

图 3-6

全景的作用:

- (1)表现角色和环境的全貌以 及角色在环境中的空间位置,比远 景的细节更清晰。
- (2)常作为一场戏的主镜头或者定位镜头,因为它决定了整场戏的光影色调、运动方向、角色位置关系以及前后镜头剪辑等。

全景镜头既可创造气势也可表 现氛围,还可以通过角色间位置安 排表现叙事和戏剧关系。

3. 中景

被摄主体膝盖以上的位置处于 画面中称为中景(图 3-7)。既可 以表现角色动作细节,还能表现角 色表情,以及角色与角色之间的关 系。这种景别接近人们正常的观看 距离和视野范围,是影视作品中较 为常用的景别。

中景示意图

《克劳斯圣诞节的秘密》中的中景

图 3-7

中景的作用:

- (1)兼顾角色之间的交流以及与环境之间的关系。
- (2)中景在影像表达上具有较强的叙事功能。 在分镜绘制过程中,要注意中景景别的构图, 如果多个角色出现在画面中,要避免角色平面排 列,多考虑角度和前后景的虚实变化。

4. 近景

被摄主体腰或胸以上在画面内称为近景 (图 3-8)。由于角色在画面中比例变大,面部 表情更加清楚,可与观众产生交流感。多用于展 示角色表情,刻画角色内心活动。

近景示意图

《言叶之庭》中的近景

图 3-8

近景的作用:

- (1)刻画角色细节以及角色性格特征。
- (2) 近景可以拉近与观众之间的距离,有较强代人感。

幅度较大的动作不适合用近景表现, 在画面

构图过程中需要给角色动作留有适当的空间,避 免角色手臂运动时超出画面之外。

5. 特写

被摄主体的局部细节或肩部以上处于画面中 称为特写(图 3-9)。把角色或物完全从场景中 隔离出来,强调某一细节或角色细微的面部表情, 是影视艺术重要表现手段之一。

特写示意图

《公主和青蛙》中的特写

图 3-9

特写的作用:

- (1)摄影机和拍摄对象之间距离较近,能 较好地表现对象的细节和质感。
- (2)表现角色不易察觉的反应和肢体动作, 展现角色丰富的内心世界。
- (3)能让观众直接、迅速地抓住事物重心,加深观众认识。

特写镜头相当于把角色或物体局部细节放 大在银幕上,观众不得不把注意力集中在被展 示的细节中,有利于细致地对被摄主体进行表 现,更易于被观众接受。虽然特写镜头具有较强的表现力,但在使用过程中也需要谨慎,因为被摄主体几乎占据整个画面,导致画面较平、空间感较弱。过多使用特写镜头会减弱观众对角色与环境之间关系的感受,造成叙事上的脱节。所以,虽然特写有极强表现力,但是不能滥用,要周详考虑,用在情节转折点上,充分发挥其功用。

上面介绍了五种基本景别,在使用过程中还可以细分出不同类型的景别来,如远景(大远景)、全景(大全景)、中景(中近景)、特写(大特写)。 景别在运用的过程中是极其讲究的,只有在充分了解每种景别的适用范围基础上灵活运用,才能更好地为角色表演服务,从而传达充沛的情感。

二、景别的运用

不同景别镜头组合会产生不同效果。在实际 运用过程中,要按照一定规则把不同景别镜头组 合在一起完成叙事。

景别的组合分为以下五类。

1. 渐进句式

这是从整体到局部叙述剧情的一种景别组合 方式:远景一全景一中景一近景一特写。

在动画影片《辉夜姬物语》中,影片开头的一场戏,使用了渐进句式的景别组接(图 3-10):镜头 1,剧中角色竹取翁在竹林中砍竹子是大远景景别,这个镜头交代了环境以及环境中的角色和动作;镜头 2 是全景景别,角色在画面中比例变大,进一步交代、刻画角色砍竹子的动作;镜头 3 切换成中近景,角色在画面中变大,细节也比较清晰;镜头 4 切换为近景,角色的面部第一次全面清晰地呈现出来。这种景别组合方式,开始用大景别给观众足够的时间去熟悉角色的生活环境,设置这个段落的基调和氛围。随着景别缩小,角色在画面中的位置越来越突出,观众的注意力也逐渐集中到角色身上,不知不觉间就进入了故事情节。

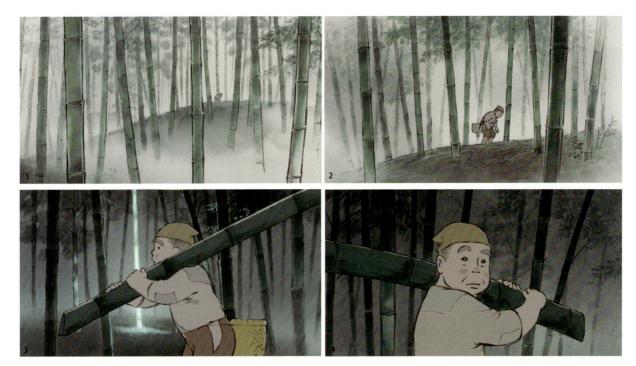

图 3-10 《辉夜姬物语》中的渐进句式

这种句式符合人们观察了解事物的心理习惯,把观众注意力从整体逐渐引向局部细节。常用于影片的开头或一场戏的开端,先以全景景别作为定场镜头,给观众足够的时间了解故事发生的时间、地点,熟悉出场的角色。随着情节推进,以中景或近景景别展现角色活动细节,如果故事情节气氛高涨,会以特写景别表现。这种句式适

用于从整体到局部的表现方式,故事情节一步步 向前推进,景别也逐渐缩小,逐步引导观众进入 规定的剧情氛围中。

2. 后退句式

从局部到整体展开故事的一种景别组合方式:特写—近景—中景—全景—远景(图 3-11)。

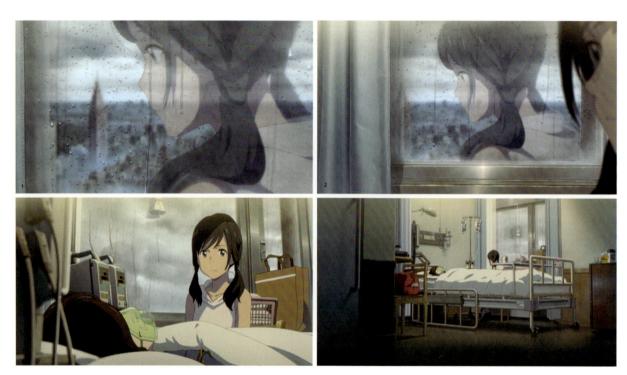

图 3-11 《天气之子》中的后退句式

动画影片《天气之子》在影片开始处使用的便是后退句式。第一个镜头从城市的远景逐渐后拉至映在室内玻璃上女主角的特写上,玻璃的不清晰和前景角色大特写的虚焦必然会引起观众的兴趣,想知道这个角色是谁、长什么样,以及所处的环境是什么样的。所以第二个镜头切到中景,交代角色所处的室内环境:病房。第三个镜头切到全景,病房的环境以及角色所处的位置一览无余。这种后退句式满足了观众的心理需求,同时也调动起了观众的想象力,使其迅速进入剧情。

后退句式与渐进句式相反,将局部细节先展

示在观众面前,设置悬念,引起观众的兴趣,然 后再逐步扩大景别,带领观众揭开谜团。如果说 渐进句式是由全景开始,逐步在观众面前铺陈故 事,不断深入,最后用特写揭示结果,那么后退 句式则是用特写开始,利用观众的好奇心将观众 暂时留在剧情中,逐渐展现事件的全貌,解答观 众心中的疑惑。

这两种句式,在实际运用过程中,如果每场戏完全按照这种景别递进方式会显得机械 呆板,可根据剧情需要进行简化,比如可用远景—中景—近景,或全景—中近景—特写等组合方式。 还有一种两极的景别组合方式需要特别指出,即远景一特写或特写一远景。这种将跨度很大的景别组合在一起的方式,会造成特别强烈的视觉对比效果,会给观众带来极大的视觉和心理震动。可以加快故事的节奏,流畅实现静中转动或动中转静。在影片《克劳斯圣诞节的秘

密》中,当男主被送到边远地方工作时,他在船上看到了将要工作的城市外景,为了表现男主对将要工作的城市失望和震惊的剧烈心理活动,采用大远景接特写这两种跨度极大的景别组合,视觉上有跳跃感,以配合男主剧烈的情绪变化(图 3-12)。

图 3-12 《克劳斯圣诞节的秘密》中两级景别的组合

3. 循环句式

循环句式是指将渐进 句式和后退句式结合在一 起使用,远景一全景一中 景一近景一特写一近景一 中景一全景一远景,或者 相反,特写一近景一中 景-全景-远景-全景-中景一近景一特写。这个 景别序列在叙事的同时还 可以表现剧情气氛的变 化。在使用过程中, 完全 遵循每个景别逐次递进的 模式并不常见,这种句式 其实在于提供了一种叙事 上的思路,首先是引导观 众由远及近地进入剧情, 再由近及远地离开这个段 落,从而实现了首尾上的 呼应。

图 3-13 《回忆中的玛妮》中 的循环句式

在动画影片《回忆中的玛妮》中, 女主 角回到乡村, 叔叔阿姨在火车站迎接的一场戏 (图 3-13)就使用了循环句式,其景别依次是: 远景-全景--远景--全景--中近景--中景--中近 景一中近景一中近景一远景。这个句式是在循环 句式基础上的变化, 女主角下车分别用了远景、 全景,交代车站环境以及角色与环境的位置关系。 当女主角讲到车站时还是远景交代环境,下个镜 头是女主角叔叔阿姨的全景,交代了其反应动作 和对白。下面五个镜头是对话场景, 基本以中 近景的内外反拍机位为主,结尾使用远景再次交 代角色和环境之间的关系。由于这场戏只是介绍 了女主角和亲戚见面,剧情和情绪比较平稳,所 以强调情绪的特写景别并没有出现。这里可以看 出,无论哪种景别句式都是为剧情和叙事服务的, 在实践中要根据剧情发展、角色性格等因素灵活 运用。

4. 积累句式

积累句式是指不同被摄主体或不同环境下的相同被摄主体,以相同或者相近景别组合在一起的镜头段落。这种句式会不断加深观众对被摄主体的印象,从而突出导演想表现的主题。比如全景—全景、中景—中景、近景—近景—近景等的组合。

根据被摄主体是否相同可细分为:相同被摄 主体积累句式和相异被摄主体积累句式。 (1)相同被摄主体积累句式。相同被摄主体积累句式是指,同一主体使用若干相同景别来进行叙事。动画电影《魔术师》在影片开头表现魔术师在剧场表演时,使用全景一全景的组合来强化主题的同时并展现其表演的环境,加深观众的印象(图 3-14)。

图 3-14 《魔术师》中相同被摄主体积累句式

(2)相异被摄主体积累句式。相异被摄主体积累句式是指,不同被摄主体使用相同景别组合进行叙事(图3-15)。动画电影《回忆中的玛妮》

图 3-15 《回忆中的玛妮》中相异被摄主体积累句式

中女主角和阿姨在晚饭时聊天的一个段落,这四个镜头的景别都是中近景,主要是为了强调她们之间的谈话内容,从而加深观众对角色的印象。

使用这种景别组合需要注意的是:相同被摄主体积累句式,由于景别相同,主体单一,要区分不同镜头中被摄主体的角度,并且这个角度不能小于30度,否则这两个镜头组接之后,会导致观众视觉上的跳跃,从而出离规定的戏剧情境。相异主体积累句式要避免画面构图的单调重

复,可调度摄影机的运动或 者被摄主体动作使画面生动 灵活。

5. 综合句式

综合句式是指上述四种句式的综合运用,将一种句式与另外一种句式组合,或者一种句式与两种句式组合。比如在对话场景中将渐进式句式与积累句式组合使用,开场使用定场的全景景

别,依次中景、中近景表现角色,之后可以接不 同被摄主体同景别的正反打镜头,这是表现对话 场景比较常用的方法。

在具体运用过程中,不要拘泥于景别整齐顺序的变化,除了两极景别组合外(远景一特写),根据剧情、角色性格塑造的需要,在保证影像视觉效果流畅的前提下,可以灵活安排景别组接。比如远景一全景一近景,或者全景一近景,或者特写一近景一远景等(图 3-16)。

动 漫 艺 术 基础教程

图 3-16 《千与千寻》中的综合句式

综合句式具有富于变化、使用灵活的特点,运用较为广泛。图 3-16 是动画影片《千与千寻》中千寻和父母进入奇幻世界的一个段落,这 10 个镜头的景别组合顺序分别是:远景—中景—全景—中景—全景—中景—全景—中景—全景—中质景—远景—近景—全景—位景。可以看出大景别系列使用较多,没有特写景别,近景只用了一个。大景别系列的特点是介绍环境、营造氛围。这个段落的剧情是千寻和父母误入幻境,所以在景别的使用上介绍幻境以及角色和幻境之间关系的远景、全景使用较多,中间穿插了四个中景、中近景、近景景别用来展示角色之间的交流。所以景别的选取组接要根据故事情节需要灵活安排。

总之,在使用景别句式前要清楚每种景别的特点,比如,全景景别比较适用于烘托气氛,中景适合表现角色之间的交流,近景更易于揭示角色内心,特写适合表达角色的情绪。同时,不同景别的组合变化会对影片的节奏以及视觉效果产生影响,引起观众不同的心理变化。渐进句式适宜铺垫逐渐高涨的情节发展,而后退句式在表现宁静、深沉的情绪时更有表现力。当然这里只是介绍了一般的规律,在实际的操作过程中,要根

据故事的发展、角色性格的塑造合理安排不同景别的组接。

关于景别还有一点需要补充的是: 虽然不同 景别决定了画面中被摄主体的大小, 并表达了不 同的视觉感受,产生了不同的艺术效果,但是景 别并不是客观表现,而是带有强烈的主观性。也 就是说,选用不同景别可以表现出创作者想让观 众看什么,还是让观众随便看什么。比如,较小 景别,由于被摄主体在画面中占据较大比例,观 众在画面中选择观看的余地很小。特写就是一种 夸张、放大的处理方式,这种景别的使用,其实 背后是带有创作者强烈指令的,从某种程度上说, 这是创作者"强迫"观众看什么。由于较小景别 可以有力传达创作者的视觉意图, 所以戏剧性较 强的影片往往比较依赖较小景别的运用来凸显角 色、推进剧情。大景别系列运用较多的影片,则 往往是戏剧性因素需求较少、追求生活化的影片。 大量使用大远景、远景、大全景、全景等系列景 别,会减弱戏剧冲突,把观众带入较具浓郁生活 质感的情景中。选择什么样的景别元素,将决定 影片的风格特征, 在创作动画分镜的时候, 充分 全面考虑和冼择景别是非常重要的环节。

三、景别的时间长度

在实际运用过程中,我们还需要考虑到每个 镜头、每种景别在银幕上停留多长时间比较合适。

镜头在银幕上停留时间长短是依据观众视觉 兴趣的时间长短来确定的,观众对每个出现在银幕上的画面注意力都有一定时间限度,超过这个 时限,观众注意力就会从画面转移。影视从业者 经过深入研究,总结出以下几个数据:

- (1)0.4 秒的镜头长度,电影是9.6 帧,电视是10 帧。无论哪种景别,观众在视觉上都会产生印象,由于时间较短,对画面中的主体形象、构图等都不会产生实质印象。
- (2)0.7秒的镜头长度,电影是16.8帧,电视是17.5帧。观众在视觉上会产生较清晰的视觉印象,从而形成视觉形象。
- (3)0.5秒的镜头长度,电影是12帧,电视是12.5帧。这是影视作品中应用最多、时间最短的镜头画面。正是由于0.5秒界于0.4秒和0.7秒之间,界于"有印象"和"有形象"的视觉效果之间,所以才显得具有实际意义和视觉意义。
- (4)3~5秒之后的镜头画面,观众的视觉兴趣开始下降。从人的视觉生理分析,除了画面内容与画面形式以外,无论什么景别的画面效果,3~5秒以后,人们的视觉注意力都会逐步下降。如果这一类镜头想继续使用,要加强构图的视觉性、表演的丰富性、声音的辅助性、动作的可看性、摄影机运动的变化,以延续和保持这种视觉兴趣。^①

这个数据可以作为确定镜头自然长度的参考 依据,作为何时切换镜头的参考依据。

在影视动画创作中,根据每个景别所包含的信息量以及画面内的叙事内容,有一个可供参考的不同景别在银幕上停留长度的规则:

远景: 在银幕上停留的时间一般在9秒左右。

全景: 在银幕上停留的时间一般在6秒左右。

中景: 在银幕上停留的时间一般在5秒左右。

近景: 在银幕上停留的时间一般在2~3秒。

特写:在银幕上停留的时间一般在1~2秒。

远景、全景、中景景别较大,画面内包含的信息量较大,观众看清画面中的元素所需时间较长,因此这类景别在银幕上停留时间相对较长;近景、特写景别中被摄主体占据较大画面空间,观众较易接收到画面传达的信息,所以这类景别在银幕上停留时间相对较短。

当然,也会有别的相关因素影响镜头景别时间长短,比如画面内角色动作快慢、画面外的音乐和音效等,这些都需要根据具体情况区别对待。

第三节 **●** 轴 线

影视动画作品是以一个矩形画框的形式呈现 在观众面前的(图 3-17),故事的发生、发展、 高潮、结束都发生在这个画幅之内,也就是说画

图 3-17 画框

面的上下左右之内的空间构成了观众观看的"空间",同时也是角色在场景中表演的"空间"。 因此,这四个方位都会成为观众观影过程中的方向参考。观众会将画面内角色运动的方向与画幅的上下左右的边缘联系起来。如图 3-18 所示,这两个镜头连接在一起会使观众感到困惑,上一镜头"黑色上衣"在画面的左侧,下一镜头"白色上衣"也在画面的左侧,很明显,两个角色的空间位置关系会使观众感到方向、位置上的混乱。如图 3-19 所示,同一角色,在组合后的镜头中完全是相反的方向,造成"自己"面向"自己"

① 张会军. 电影摄影画面创作「M]. 中国电影出版社, 1998: 44.

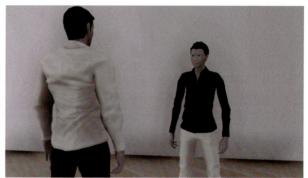

图 3-18 打乱空间的镜头组接 1

轴线

图 3-19 打乱空间的镜头组接 2

的错觉。对于电影来说,观众是间接观看者,左 右方向或上下方向的画面处理就显得至关重要。

所以,在分镜绘制过程中,角色在画面中运动,在镜头来回切换过程中要保持一个符合现实世界的物理规则,这样,观众才不会在空间方位上感到困惑,并进而失去观影的兴趣。为了达到这一目的,一条假想的直线被建立,从而避免发生这种空间的逻辑错误。这条假想直线被称为"轴线",围绕这条"轴线"建立的规则叫轴线规则。

一、轴线规则

轴线,是指为了保持剪辑连贯性和空间方向统一性而虚构出来的一条直线,也称为180°线,或者180°规则(图3-20)。在同一场景中,角色A与B之间会有一条假想的直线,叫轴线,

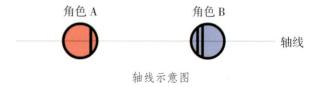

《红辣椒》轴线

图 3-20

轴线是根据角色与角 色之间或角色与物体 之间的视线方向来确 立的。比如单一角色 轴线确立是以角色动 作方向线为依据的 (图 3-21),角色视 线和关注的物体之间 形成一条轴线。

图 3-21 单人轴线的建立

建立轴线的目的是明确摄影机的正确摆放位 置。也就是说,一旦轴线建立,摄影机摆放位置

轴线

图 3-22 轴线两侧摄影机布局示意图

应该处于轴线同一侧的 180° 范围内(图 3-22)。 摄影机要么如1、2、3、4、5、6、7的位置布局

> 在轴线一侧,要么如8的位置布局在轴 线的另一侧。原则上来说,只能使用轴 线一侧任意机位拍摄出来的镜头进行组 接,任何越过这条轴线拍摄的镜头,都 会破坏空间统一感。比如机位8一侧任 意机位拍摄出来的镜头和机位 1、2、3、 4、5、6、7拍摄出来的任意一个镜头 组接都会使角色在空间中的位置混乱。 如图 3-23 所示, 7号机位拍摄出来的 镜头与轴线另一侧机位拍摄的镜头组接 后,角色位置关系完全颠倒,空间关系 不明确,视觉上也会产生跳跃感。

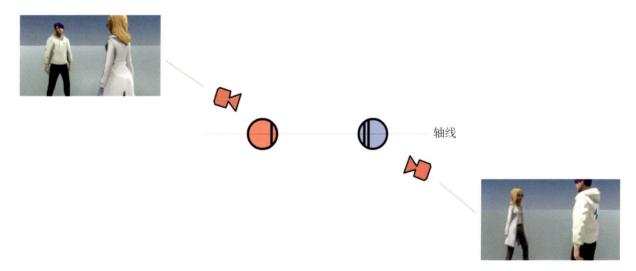

图 3-23 越轴镜头的组接

日本已故著名动画导演金敏在代表作《红辣椒》中也给我们普及了一次轴线的知识(图 3-24、图 3-25)。在图 3-24中,分别用了轴线两侧拍

摄的镜头组接, 角色位置立刻混乱, 好像这两个 角色不是面对面交流, 倒像是分别和画外的第三 者交流。

图 3-24 《红辣椒》中错误的越轴镜头组合

图 3-25 《红辣椒》中正确的镜头组合

遵守轴线规则,可以保证画面中角色方向的 正确以及剪辑的流畅性。相对于轴线一侧的机位 拍摄出来的镜头而言,轴线另一侧机位拍摄的镜 头被称为"越轴镜头"。

础上得出的经验是,对同一被摄主体进行两个以上不同机位拍摄时,如果两个机位之间角度小于30°,画面组接后,在银幕上会有非常明显的跳跃感。所以,我们在分镜绘制过程中,在没有别的镜头插入的情况下,从某个被摄主体镜头切

二、30° 规则

建立在 180° 假想轴线规则之外的 另一条重要规则是 30° 规则(图 3-26)。也就是说,在 180° 轴线一侧对同一被 摄主体进行两个或两个以上不同机位 拍摄时,摄影机机位最少要与上一镜 头摄影机角度相差 30°。

在电影拍摄、剪辑等大量实践基

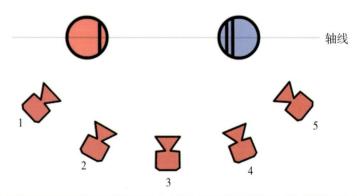

图 3-26 30° 规则示意图

换到同一被摄主体镜头时,摄影机角度至少要有 30° 的变化。

三、越轴的处理方式

建立轴线规则就是为了保证被摄主体在画面中的位置、视线方向、运动方向的统一。越轴, 其实相当于改变了摄影机的空间位置关系,违背 了轴线规则。任意破坏轴线规则,采用越轴镜头, 会直接造成画面中被摄主体动作方向的混乱。所 以,一般情况下,不要采用越轴镜头。如果剧情 需要,一定要越轴,那么就应该遵循越轴的规律。 下面介绍越轴的七种处理方式。

1. 利用空镜头越轴

在越轴前插入一个空镜头(图 3-27、图 3-28),4号机位的镜头画面相对于1、3号机位的镜头画面来说处在越轴的位置上,2号机位是拍摄空镜头的位置,我们可以利用2号机位所拍摄的空镜头来越过轴线,衔接4号机位拍摄的镜头。镜头的排列顺序是:1-2-4,或者是3-2-4。这样组接,视觉上不会有明显的跳跃感。

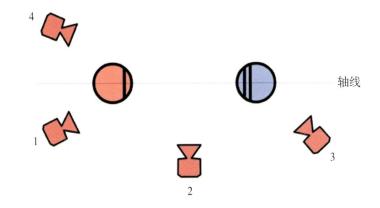

图 3-27 空镜头越轴示意图

图 3-28 《千与千寻》中利用空镜头越轴

利用空镜头越轴, 是因为空镜头中只有环境 的画面,没有被摄主体之间位置的关系和视线方 向。相对来说,这个空镜头起到的作用是短时间 内阻断观众的视线和分散其注意力,之后再接上 越轴镜头,视觉上不会产生太突兀的跳跃。但是 这个空镜头不可随意处理,依然要注意和1、2 号机位拍摄的画面构图、色彩、氛围的连续性。

2. 利用骑轴镜头越轴

所谓骑轴镜头, 指的是摄影机摆放在轴线的 位置上拍摄的镜头。如图 3-29、图 3-30 所示, 3号机位拍摄的镜头是骑轴镜头, 镜头排列顺序 是: 1-3-4 或者 2-3-4。由于利用的是场景 中被摄主体来越过轴线, 在视觉感受上比利用空 镜头越轴更加顺畅。

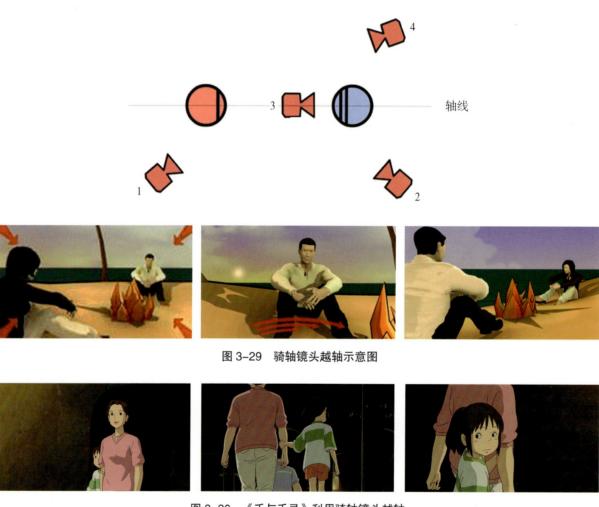

图 3-30 《千与千寻》利用骑轴镜头越轴

3. 利用被摄主体的反应越轴

在越轴之前的画面中, 让被摄主体的视线方 向发生改变,下一镜头从被摄主体视线方向改变 轴线拍摄另一被摄主体。如图 3-31 所示, 1号 机位先从正面拍摄角色 A, 角色 A 转向画面右侧,

2号机位在轴线另一侧拍摄角色 B, 从画面右侧 入画, 2号机位跟随角色 B 移动, 直到 A、B 处 于同一画面内。这其实也是利用分散观众注意力 的手法越轴。

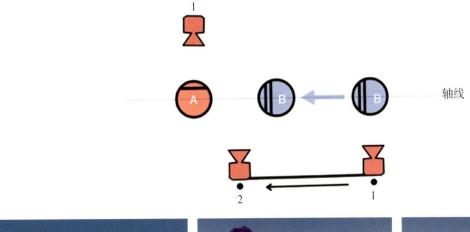

图 3-31 利用被摄主体的反应越轴

4. 利用被摄主体的运动越轴

这是通过调度画面中被摄主体位置进行越 轴,是最自然的越轴方式之一,不会产生任何视 觉跳跃。如图 3-32 所示,被摄主体 A 可以由左移动到右,被摄主体 B 可以由右移动到左,机位不变,这样轴线自然改变。

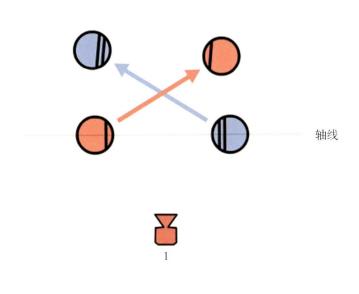

图 3-32 利用被摄主体的运动越轴

5. 利用摄影机的运动越轴

这种方法是指通过调度摄影机运动改变轴线的越轴,是另一种自然的、不会产生视觉跳跃的方式(图 3-33)。摄影机由轴线一侧自然移动到轴线另一侧,从而建立新的被摄主体位置关系。

6. 利用被摄主体在画面构 图中的位置关系越轴

这种越轴方式属于硬越轴的一种,即在画面构图时,将被摄主体A或B放在画面中间位置,越过轴线之后,被摄主体A或B依然处于上一镜头中画面中间的位置(图3-34、图3-35)。

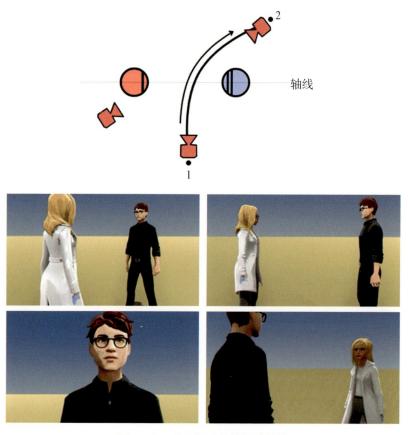

图 3-33 利用摄影机的运动越轴

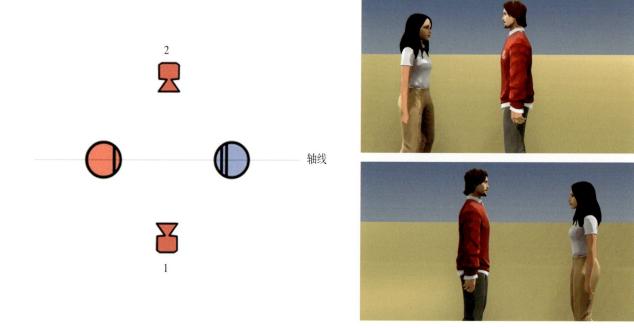

图 3-34 利用被摄主体在画面构图中的位置关系越轴

图 3-35 《花木兰》中利用被拍摄主体在画面中的相同位置越轴

7. 利用场景中的参照物越轴

这种方式是指利用场景中本来就存在的物体 越轴,是硬越轴的一种。比如动物、花瓶、植物、 书籍、水杯等参照物(图 3-36)。

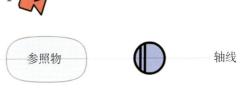

图 3-36 利用参照 物越轴

8. 硬越轴

这是不讲究轴线规则的电影流派常采用的手法,在以叙事为主的电影类型中,武打片使用较多。因为在打斗过程中每个镜头时间较短,所以越轴不会造成过分的视觉跳跃,有时还会利用硬越轴来强调冲突感(图 3-37)。

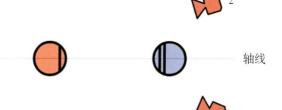

图 3-37 硬越轴 示意图

越轴作为一种场面调度方式,其目的在于强调剧情冲突,突出角色个性,处理空间关系。使用越轴手法时最好选择景别较大的镜头,在这类镜头中,被摄主体之间,被摄主体与所处环境之间的关系都比较清晰。如果选择景别较小的近景镜头进行越轴,容易导致观众混淆画面内角色的位置关系,引起不必要的误解。

无论是轴线规则,还是30°规则,或是各种越轴手法,其目的都是为了构建比较完整的时空,营造空间连续性,保障影像叙事不被打断。但是并不意味着,这些规则就是唯一正确的、不可改变的铁律,它只是一种被实践检验证实了的比较妥善的一套叙事系统。在实验电影或艺术电影中,这些规则并不一定会被遵守。对于学习者来说,打破规则的前提是要很好地掌握规则。

四、罗条轴线

上述内容主要围绕轴线原则展开,无论是角色置放还是摄影机布局都是一条轴线,场景中的角色多是一人或是两人,但是在具体创作过程中一场戏或一个场景中出现两个以上角色的时候,轴线也就不止一条。两条或两条以上的轴线,摄影机的设置与一条轴线的区别还是很大的,以下内容主要围绕两条轴线及两条以上轴线的情况展开讨论。

1. 两条轴线

当一个场景中出现三个角色,两两有交流的话,会出现三条轴线(图 3-38)。

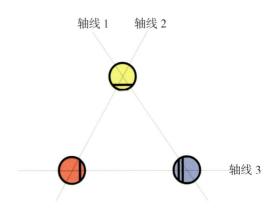

图 3-38 三条轴线

如果有一个角色作为这场戏的主导,分别与 其他两个角色沟通交流,这场戏往往作为两条轴 线来处理,摄影机放置分成如下几种情况来处理.

(1)以主导角色为主,设置两条轴线,摄影机分别放在外反拍位置(图 3-39)。这样四个机位拍摄的画面就可以剪辑组合成一场戏了。 虽然 1 号机位和 2 号机位是越轴的,但是由于两个机位都靠近轴线,虽然越轴,但是视觉上的影响并不大(图 3-40)。

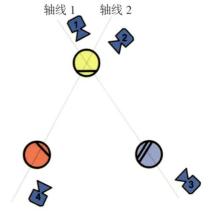

图 3-39 两条轴线处理示意图 1

1号机位

3号机位

2号机位

4号机位

(2)第二种方式,是将两条轴线合并成一条轴线来处理,摄影机放置在外反拍机位(图 3-41)。1、2、3号机位可以单独机位拍摄画面剪辑组合(图 3-42),也可以设置成摄影机运动来处理。

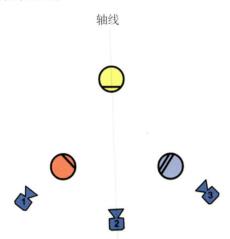

图 3-41 两条轴线处理示意图 2

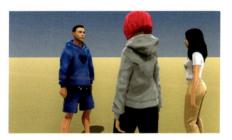

1号机位

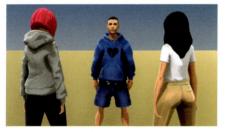

2号机位

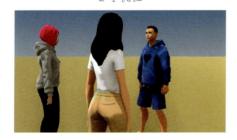

3号机位

图 3-42

(3)第三种方式,将摄影机放在内反拍机位,三个机位拍摄的画面可以任意剪辑组合(图 3-43、3-44 所示)。

轴线 2 轴线 1

图 3-43 两条轴线处理示意图 3

1号机位

2号机位

3号机位

图 3-44

(4) 第四种方式,在三个内反拍机位的基础上,放置两个外拍机位。这种组合方式可以将一场戏处理得更加丰富多变(图 3-45、3-46)。

图 3-45 两条轴线处理示意图 4

4号机位

5号机位

图 3-46

(5)第五种方式,三个内反拍机位不变,在三个角色外侧分别加四个外反拍机位。这种方式适合表达较为复杂的场景设置,或者场景内有角色的位置调度(图 3-47、3-48)。

轴线 2 轴线 1

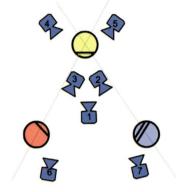

图 3-47 两条轴线处理示意图 5

4号机位

5号机位

6号机位

7号机位 图 3-48

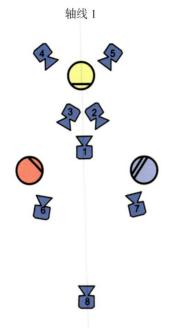

两条轴线处理示意图 6

(6)第六种方式,在第五种方式7个机位基础上加一个主镜头(8号机位),同时也可将两条轴线合并成一条轴线来处理(图3-49)。这种方式机位较多,适合时间较长且有角色和摄影机调度的对话场景。

8号机位

图 3-49

2. 多条轴线

当一个场景内角色超过三个, 轴线也越来越 多时, 摄影机的布置也更加复杂, 有两种处理方 式。

第一种处理方式比较复杂,除了考虑场景中最主要的角色外,还需要考虑其余角色位置的

安排和调度,根据设计好的调度安排摄影机布局(图 3-50)。这种处理比较考验导演的场面调度能力,没有具体的规则,要根据每场戏的具体情况来具体分析,需要经验的积累,在学习过程中要大量拉片子,学习各种影片中不同导演的处理手法。

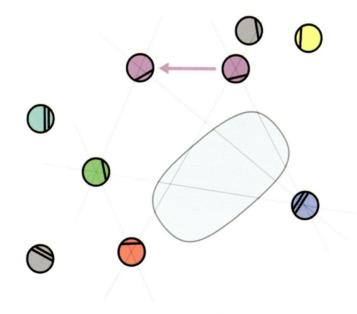

图 3-50 多条轴线示意图

第二种处理方式是做减法处理,摄影机布局 不进入复杂的角色布局中,将多条轴线简化为一 条轴线,摄影机机位在轴线—侧布置(图 3-51、图 3-52)。

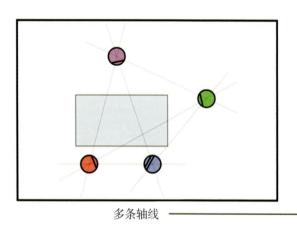

图 3-51 轴线简化示意图

图 3-52 轴线简化后的摄影机布置示意图

这种方式可以将复杂的场景简化处理,这样 处理的画面不存在因为复杂轴线而导致的方向处 理难题。因此,很多导演在处理这种复杂调度场 面时多采用这种方式。

总之,多条轴线的处理比一条轴线的处理要 复杂得多,除了上述规则,在具体的创作过程中 还要多做尝试。

第四节 ●

摄影机

一、三角形机位系统

机位是指摄影机的摆放位置, 相对于轴线

规则而言,摄影机摆放的传统是: 三角形机位系统(图 3-53)。这个机位系统要么摆放在 180°轴线的一侧,要么摆放在另一侧。图 3-53 中的三角形机位系统,可以变化出 9 个机位。从这个机位系统中我们基本上可以获得完成影片的所有素材。

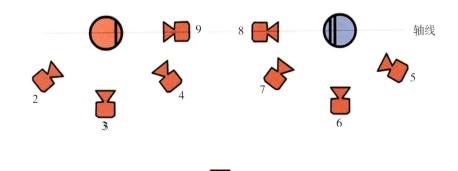

图 3-53 三角形机位系统

下面逐一分析这九个机位的作用和特点。

1. 1号机位——主镜头

这个机位拍摄的镜头一般用来作为一场戏的

主镜头,取景的景别范围以远景、全景、中景等较大景别为主(图 3-54、图 3-55)。

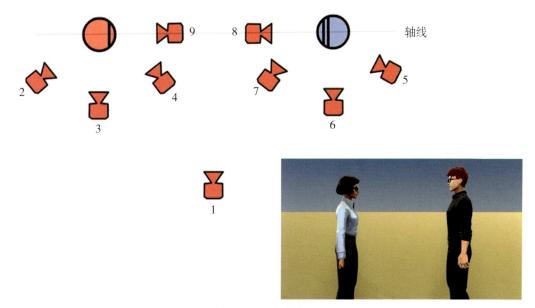

图 3-54 1号机位取景图

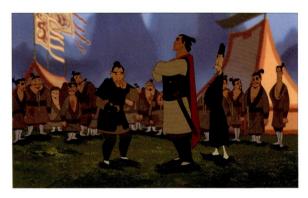

图 3-55 《花木兰》中的 1 号机位图

该机位作为客观的定场镜头来说,首先决定 了在轴线的哪一侧拍摄,同时也确定了被摄主体 在画面中的位置关系,后续不同机位的拍摄都以 此为参照。

2. 3、6号机位——平行镜头

3、6 号机位在视轴上与 1 号机位是平行的, 所以又称为平行镜头,这两个机位多拍摄被摄主 体纯侧面镜头,景别以中景、中近景、近景为主 (图 3-56、图 3-57)。

由于3、6号机位拍摄的镜头与1号机位拍摄的镜头除了景别、视距、画面内被摄主体数量不同外,在空间关系上与被摄主体位置、拍摄方向都非常接近,所以,1号机位拍摄的镜头如果与3、6号机位拍摄的镜头进行组接的话,会产生视觉上跳跃,也违反了上述的30°规则,要避免这两种类型镜头的组接。

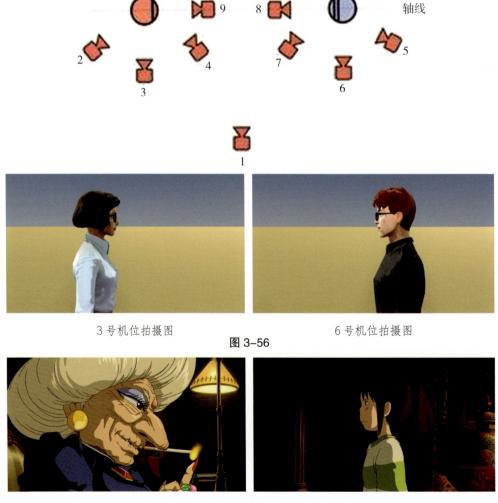

图 3-57 《千与千寻》中的 3、6 号机位图

3. 2、5号机位——过肩镜头

2、5 号机位的拍摄,是将摄影机放置在两个被摄主体身后拍摄,所以被称为过肩镜头,也叫外反拍镜头(图 3-58、图 3-59)。景别以中景、中近景、近景、特写为主。

过肩镜头中可以清晰地看到被摄主体间位置关系,由于其中一个角色背对镜头,

另一个角色面对镜头,所以面对镜头的这一 角色是重点表现的。我们在绘制分镜过程中 也要清楚这一点,将需要重点描绘的角色放 置在面对镜头的位置上。又由于两个角色都 处于镜头内,所以这种镜头在视觉上最具交 流效果,在角色对话交流场景中,使用频率 极高。

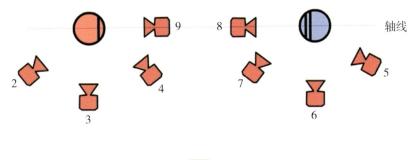

2号机位拍摄图

5号机位拍摄图

图 3-58

图 3-59 《功夫熊猫》中的 1、2、5 号机位图

4. 4、7号机位——内反拍镜头

4、7号机位拍摄的镜头称为内反拍镜头, 景别一般以中近景、近景、特写为主。被摄主体 单独出现在画面中,视线方向相对(图 3-60、 图 3-61)。

内反拍镜头画面内只出现单独一个被摄主体,所以这种镜头更适于强调角色,塑造角色个性,推动剧情发展。

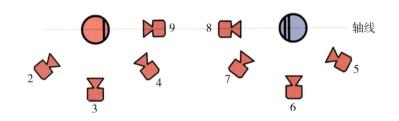

4号机位拍摄图

图 3-60

7号机位拍摄图

图 3-61 《公主和青蛙》中的 1、4、7 号机位图

5. 8、9号机位——视轴镜头

8、9号机位与轴线重合,所以称为骑轴镜头, 也叫视轴镜头(图 3-62、图 3-63)。由于与轴 线重合,这类镜头中的角色其实相当于和观众面 对面,如果目光直视镜头,感觉是与观众面对面交流,从而产生角色之间互为主观视点的效果,有较强的交流感和参与感。景别一般以中近景、近景、特写、大特写为主。

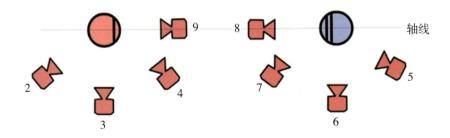

9号机位拍摄图

8号机位拍摄图

图 3-62

图 3-63 《功夫熊猫》中的 1、8、9 号机位图

动画分镜设计与实拍电影不同的是,实拍电影有摄影机实物在现场,而动画分镜设计过程中,摄影机是存在于动画导演脑海中的虚拟摄影机,也就是说,导演在绘制分镜画面时,要有摄影机以及机位的概念。

二、摄影机的运动方式

在影视作品中,运动是一个重要的概念,一般分为被摄主体的运动和摄影机的运动。通过摄影机的运动,可以表现出丰富的角色表演形态和角色运动,由于摄影机在运动过程中不断变化观察的视点,所以又会形成丰富的景别变化和角度变化,从而形成独特的影片节奏,并且能表达特定的情感。

这里我们主要讨论和分析摄影机运动的几种 主要方式。

1. 推镜头

推镜头是指摄影机向被摄主体推进,或者通过改变镜头焦距,逐渐接近被摄主体的一种运动方式,画面中包含的范围越来越小(图 3-64、图 3-65)。

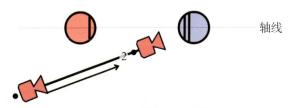

图 3-64 推镜头示意图

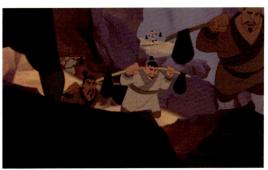

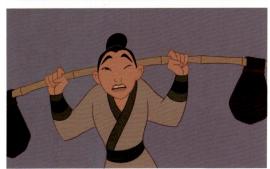

图 3-65 《花木兰》中的推镜头

推镜头过程中,画面景别不断发生变化,同一被摄主体由小及大变化,不断充满画面,与景别的渐进句式作用类似。

推镜头的作用:

- (1) 在众多被摄主体中,逐步将视线集中 到某一主体身上,突出主要角色,表现重点细节。
- (2)推镜头的运动使观众逐渐接近被摄主体,符合观众日常观察的视觉习惯,从而与被摄主体产生交流感。

2. 拉镜头

拉镜头是摄影机逐渐远离被摄主体,或镜头变焦使画面框架由近及远与主体拉开距离的拍摄方法(图 3-66、图 3-67)。拉镜头其实是代表着视点的远离,可表示客观视点也可表示剧中角色的主观视点。

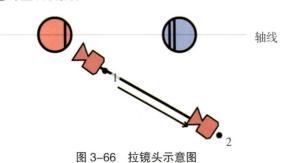

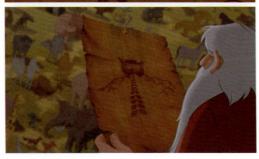

图 3-67 《幻想曲 2000》中的拉镜头

在拉镜头中,被摄主体由单一变多元,景别 变化明显,被摄主体和所处环境越来越小,景别 越变越大,类似景别的后退句式。

拉镜头的作用:

- (1) 表现被摄主体与所处环境之间的关系。
- (2) 在一个镜头中景别连续变化,保持了 画面表现空间的完整和连贯。
- (3) 可作为剧情段落或全片的结尾镜头来 使用。

3. 摇镜头

摇镜头是指摄影机本身不作横向或纵向的位置移动,以摄影机为轴心左右或上下旋转,类似于人们转动脑袋获得的视觉效果,比较符合人们的视觉生理习惯(图 3-68)。

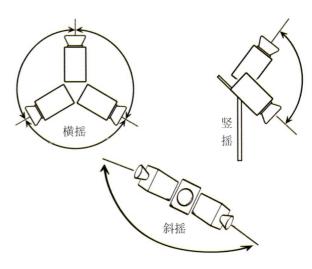

图 3-68 摇镜头示意图

摇镜头根据摇动的方位不同可以分为横摇、 竖摇、斜摇三种方式。

- (1)横摇。横摇指机位固定,摄影机在水平方向转动的拍摄方式(图 3-69、图 3-70)。
- (2) 竖摇。竖摇镜头,指摄影机在垂直方向转动的拍摄方式(图 3-71)。
- (3)斜摇。斜摇镜头,指摄影机斜向转动的拍摄方式(图 3-72)。

摇镜头常用来表现一些较大的场景。比如海 岸、草原、沙漠等环境,通过摄影机运动,突破

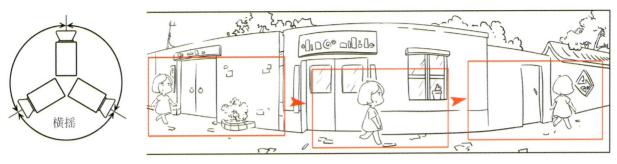

图 3-69 横摇示意图

图 3-70 《功夫熊猫》中的横摇

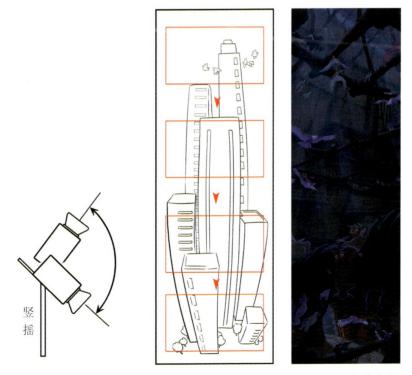

竖摇示意图

《幻想曲 2000》中的竖摇

图 3-71

图 3-72 斜摇示意图

原有画框空间限制。竖摇可以表现摩天大楼,传达高度感;横摇可以表现场景的广阔性等。

摇镜头的作用:

- (1)可以得到比固定镜头更广阔、更完整的空间,可以表现空间速度。
- (2)体现特殊的象征意义。竖摇镜头中的 上下摇镜,可产生不同的视觉意义,上摇镜头,视 觉感受上往往传达出一种开阔感;下摇镜头,视 觉上会体现出缩小的视野,构图上会产生压迫感。
- (3)可以暗示或连接两个或两个以上被摄主体间的逻辑关联,引导观众的注意力和兴趣点。

摇镜头的运动更适合人眼的视觉习惯,但需要注意的是,人眼一般习惯于从左向右,所以摇镜头一般也遵从这个原则,使用从右往左的摇镜头要谨慎。摇镜头速度不同可以得到不同的视觉感受,以及对内容表达产生影响。慢速摇镜头可

以制造抒情、写意的意境,快速摇镜头可以让画 面更具冲击力,产生意外的视觉效果。

动画分镜绘制过程中,摇镜头产生的透视往往是一点透视、两点透视、三点透视等之间相互转化的透视变化过程。这与摄影机实拍是不同的,所以,绘制摇镜头的前提是要熟练掌握各种透视绘制技巧。

4. 甩镜头

甩镜头是摇镜头的一种特殊类型,也可称快速摇镜头,指从一个被摄主体快速摇向另一个被摄主体。通常情况下,少于12帧时间以下的摇镜头称为甩镜头(图 3-73、图 3-74)。

由于甩镜头时间短促,中间过程会出现视觉模糊,给观众造成心理上的紧迫感。常用于跟踪被 摄主体的动作,或者充当被摄主体的主观视点。

图 3-73 甩镜头示意图

图 3-74 《功夫熊猫》中的甩镜头

5. 移镜头

移镜头是指在一定空间范围内,摄影机按照 规定轨迹进行的运动拍摄。类似于人们边走边看 的视点。可分为横移、竖移、斜移等。人们观看 的习惯一般是从左往右看,所以摄影机按照从左 往右方向移动,观众视觉上会更加舒适。如果从 右往左移动,因为与观众观看习惯不同,会在一 定程度上形成张力,从而作用于观众的心理,达 到特定的目的。

(1)横移镜头。横移镜头是指摄影机与被摄主体成平行方向左右移动,多用于表现较为开阔的视野和丰富多变的场景,或者通过镜头移动连续完整追踪一个事件、一个情节、一个连贯的动作(图 3-75、图 3-76)。

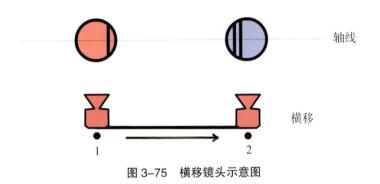

图 3-76 《哈尔的移动城堡》中的横移镜头

- (2) 竖移镜头。竖移镜头也称直移镜头, 指摄影机与所拍画面成垂直方向的上下移动, 可以表现自上而下的空间内发生的故事情节(图 3-77)。
 - (3) 斜移镜头。斜移镜头是指摄影机与被

摄主体或被摄场景成倾斜角度移动(图 3-78)。

与摇镜头相同的是移镜头也有利于展示开 阔空间、展示空间的深度。所以移镜头在表现 大场面、大纵深、多层次的复杂场景时有着独 特优势。

竖移镜头示意图

《哈尔的移动城堡》中的竖移镜头

图 3-78 斜移镜头示意图

图 3-77

6. 升降镜头

升降镜头是在指保持摄影机角度不变的情况下,使机位产生纵向运动所拍摄的画面。主要

是拍摄画面高度上的变化,构成了视点上的变化 (图 3-79)。

升降镜头与上述所有拍摄方式带来的视觉感

图 3-79 升降镜头示意图

受都不同,无论是推、拉、摇、移都与人们日常观察事物的视点比较类似,只有升降镜头得到的影像最不符合人们正常视觉习惯。所以这种异样的观看角度和画面透视角度,能将观众快速带到故事情景中。常用来展现场景以及场景氛围、事件规模等,或者表现处于上升或下降时被摄主体主观感受的主观镜头。

7. 跟镜头

跟镜头是指摄影机跟随被摄主体一起运动拍摄得到的镜头。由于摄影机和被摄主体保持同方向、同速度的运动,所以画面中的被摄主体的大小和景别不变,而被摄主体所处环境则是在不断的变化过程中的(图 3-80、图 3-81)。

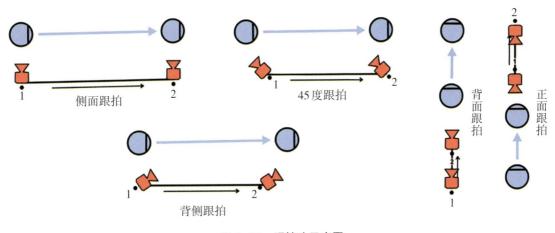

图 3-80 跟镜头示意图

图 3-81 《千与千寻》中的跟镜头

跟镜头常与摇、移等手法结合使用,从而在最大程度上展示被摄主体与所处场景的各种面向。

8. 综合镜头

综合镜头是指在一个镜头中综合使用了推、 拉、摇、移、升降、跟等各种拍摄手法。按照时 间次序将几种摄影机运动方式依次展开,比如先 推后移、跟移、跟摇、边移边摇等(图 3-82)。

在综合镜头运用过程中,对一个场景、一场 戏连续拍摄,形成一个比较完整的镜头段落,不 破坏情节发展的时间和空间连贯性,可以称为长 镜头。长镜头的时间长短没有绝对标准,有的甚 至长达十几分钟。

比如美国动画电影《丁丁历险记》中的一段精彩追逐的长镜头(图 3-83),围绕着一张写着宝藏秘密的纸片展开争夺。可以想到的所有摄影机运动方式都可以在其中寻见,导演对摄影机炉火纯青的调度以及丰富的想象力都令人极为惊叹。从客观视点转换到主观视点再到模拟鸟的视点,自由转换且不着痕迹、浑然天成。摄影机的

图 3-82 综合镜头示意图(斜移跟镜)

图 3-83 《丁丁历险记》中的长镜头

推拉摇移以及 360 度的环绕等运动无一不恰到好处,节奏紧凑,将追逐的紧张刺激展露无遗。这段长达 4 分钟的长镜头中,观众丝毫感觉不到摄影机的存在,只被紧张惊险的情节所吸引。

综合镜头可以将不同的视角、景别、构图通 过摄影机的移动综合在同一个镜头内,从而获得 新的视觉体验。但是所有复杂的综合镜头设计都 要为剧情、叙事服务,不能为技巧而技巧。

摄影机运动和画面内被摄主体之间的运动关系也需要仔细考虑,常规情况下,画面内被摄主体不动,摄影机可以运动。但是当画面内的主体运动时,那么在设计摄影机运动的过程中就需要充分考虑这两者之间的关系,需要注意如下几个方面:

- (1)一般的处理方式是,如果画面中的被摄主体运动的话,要等被摄主体开始动了之后,摄影机才能开始运动。规则是:角色先动,摄影机后动。
- (2)在拍摄较小景别系列时,比如中近景、 近景、特写等,在一个段落结尾处,被摄主体先 停,摄影机后停,重新构图。
- (3)在一个段落结尾处,以大景别系列结 尾时,比如大远景、远景、大全景等,一般是摄 影机先停,被摄主体后停。
- (4)在拍摄全景、中景画面时,被摄主体和摄影机可以同时停止运动。

这只是一般的规律,在设计动画分镜的过程中,要根据剧情、角色性格特征等核心内容灵活处理。

摄影机运动是展现在银幕画面之外、观众看不到的运动形式,可以营造出丰富的画面效果和情绪氛围。又因其是建立在场景关系和被摄主体关系之上的运动形式,从这个层面来说,摄影机的运动方式具有无限可能性。这里分析的只是一般规律性的运动方式,从实践角度来说,画面的核心要素是被摄主体以及主体所要表达的意义,重心是画面内被摄主体的运动。在动画分镜设计过程中,重点要放在画面内元素的安排上,而作为画面外部运动方式的摄影机运动必须服从于画面内部表达。

三、摄影机的角度

摄影机角度是指摄影机镜头与被摄主体之间

形成不同的方向、高度关系而拍摄的不同画面, 是影响画面构成的重要因素。可以分为两大类 别:垂直角度和水平角度(图 3-84)。

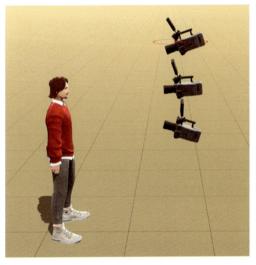

垂直角度变化图 图 3-84

水平角度变化图

1. 垂直变化角度

垂直变化角度包括平视、仰视、俯视三个拍 摄角度。

(1) 平视。平视是指摄影机与被摄主体眼 睛处于基本相同高度拍摄得到的画面(图 3-85、 图 3-86)。

图 3-85 平视示意图

《千与千寻》中的平视角度 图 3-86

平视相当于人们正常眼睛的高度,符合人们的视觉习惯,画面中元素较为平稳,无明显透视关系,较适合表现客观的镜头。如果摄影机骑在轴线上正面拍摄被摄主体,也可作为剧中角色的

主观视点镜头使用。

(2) 仰视。仰视是指摄影机机位低于被摄 主体平视视线的角度,并于地面成一定角度拍摄 得到的画面(图 3-87、图 3-88)。

图 3-87 仰视示意图

图 3-88 《千与千寻》中的仰视角度

仰视画面可以用来突出被摄主体与所处环境 之间的关系,近景的被摄主体以及景物会显得更 加高大,远景的被摄主体和景物更加远离,会造 成强烈的距离感和透视感;在表现被摄主体时, 采用仰视角度还会传达出高大、力量、敬仰、敬

畏、威严或者压力和优越感等意味,所以一般在 强调正面角色时,会采用略仰机位拍摄。

(3) 俯视。俯视是指摄影机机位高于被 摄主体视线位置拍摄得到的画面(图 3-89、 图 3-90)。

图 3-89 俯视示意图

图 3-90 《千与千寻》中的俯视角度

这种拍摄角度对于从高处俯视地面拍摄景物 是非常有效的,景物层次分明,视野宽广。在拍 摄以人为代表的被摄主体时,由于角度关系,会 显出角色弱小、孤立、无助,从而体现出压抑、 严肃、低沉的气氛。在广阔的空间内塑造角色和 环境之间的氛围时也特别有效,一方面使角色显 得更加渺小、无助,另一方面角色所处环境却愈 发宽广,在强烈对比效果下,画面会呈现出震撼 人心的象征效果。

一般俯视角度和仰视角度都可以强化角色动作,可以充分展示动作幅度、细节、变化效果等。 比如角色行走的动作,平视角度一般不会有特别 显著的视觉效果和新意,但是如果采用仰视角度 再加上一些广角变形,这个动作立刻就会被强化,吸引观众的注意力。当然角度的选择还要根据剧本规定的情景、角色表演的内在联系等元素合理选择。所以只要合理使用摄影机角度,不仅可以加强对角色形象的刻画,还能帮助角色在表演中更好地传达内心情感。

2. 水平变化角度

水平角度变化包括正面、45°面、侧面、背面四个拍摄角度(图 3-91)。

(1)正面。正面角度拍摄得到的画面,显得庄重、稳定,易于准确、客观、全面地表现被摄主体的本来面貌(图 3-92)。

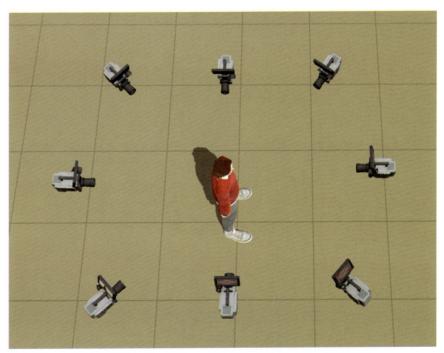

图 3-91 水平角度示意图

《花木兰》中的正面角度

图 3-92

正面角度拍摄的画面是直面观众的,所以这 个角度传递出来的信息比较深入和细致。缺点则 是画面会显得过于庄重不够活泼。

(2)45°面、侧面。45°面是侧面的一种,

是介于正面和纯侧面之间的一种角度。这种角度构图适用于三角形机位系统中的内外反拍,相对于正面角度而言,画面显得自然、灵活,是一部影片中使用比较多的角度(图 3-93、图 3-94)。

图 3-93 45° 面、侧面示意图

图 3-94 45° 面、侧面角度

(3)背面。背面角度不像正面、侧面角度 那样可以传达出较丰富的画面信息,这个角度的 画面一般会显得较为含蓄,可以用来制造悬念, 也可用来烘托意境(图 3-95、图 3-96)。

图 3-95 背面示意图

图 3-96 《花木兰》中的背面角度

这种角度可通过角色视线、光线、色彩等元素吸引观众注意力,可增强物体的表现力和空间的透视感。

摄影机角度不仅确定了摄影机与被摄主体 的距离、方向、透视关系,而且确定了摄影机的 高度。摄影机高度的确立是画面构成的核心,必 然会造成画面中各种元素的不同组合,以及视觉 形式的变化。一般来说,摄影机高度的确定(以被摄人物为例)有四种类型:膝盖高、腰部高、胸/肩高、眼高(图 3-97)。

在这四种类型的使用过程中,可以综合运用 垂直角度和水平角度的变化。正是由于摄影机高 度的变化,才使得画面在视觉上、构图上有着本 质的变化,从而确定了画面的整体风格。

眼高

胸/肩高

腰高

膝盖高

图 3-97 摄影机高度的四种类型

● 思考和练习

- ●如何划分景别?常用景别分为哪几类?
- 景别句式有几种? 组合的依据分别是什么?
- ●什么叫越轴?越轴的方式有哪些?
- ●摄影机运动方式有几种?举例说明如何合理运用摄影机的运动。
- 围绕一部动画片的某个段落拉片分析: 该段落的景别如何组合? 效果怎么样? 不同的摄影 机运动体现出的视觉效果是什么? 为什么这样安排?

第四章

影视动画分镜的剪辑基础

剪辑是电影制作过程中的一个重要环节,是 伴随着电影发展而逐渐形成的独立艺术形态。通 俗地讲,剪辑是指将不同的镜头画面和声音组织 结构在一起。现代的影视剪辑被分为两种类别: 一是美国好莱坞创造的"经典剪辑"方式;二是 以苏联蒙太奇学派为代表的蒙太奇剪辑方式。也 有学者将这两者统称为蒙太奇,再细分为"经典 剪辑"和蒙太奇剪辑。

"经典剪辑"是指由美国导演格里菲斯在前人实践基础上应用总结出的电影镜头组接方法,再经由后继的电影从业者不断实践和创新得到的一套行之有效的电影语言语法。其主要目的是为了将剪辑的痕迹抹去,也就是说让观众在观影的过程中感觉不到剪辑点的存在,吸引观众快速进入故事情境,这种剪辑方式也被称为"无缝剪辑"。以爱森斯坦为代表的蒙太奇学派,是普多夫金、爱森斯坦等人在格里菲斯总结创造的镜头语法基础上发展而来的,是对前人剪辑经验的总结、发展,并使之系统化、理论化。其不拘泥于现实生活的逻辑,强调镜头间的联想和冲突,创造新的意义,表达创作者的主观情感,激发观众的想象。

现代影视作品主流的剪辑方式还是以美国电影为代表的"经典剪辑",强调剧情结构的整体性,镜头、动作、场景、段落的连贯性。当然在实际的运用过程中,"经典剪辑"和蒙太奇这两种剪辑方式往往是综合在一起使用的,不可能将这两者截然分开。"如果说'蒙太奇语言'形态的构成,为剪辑艺术确定了整体性和宏观性的架构原则的

话,那么以好莱坞戏剧电影为标志的'动作剪辑'形态,则为影片最小细胞的镜头与镜头的连接组合,在微观的和具体而直接的技术性层面上,提供并最终确定了相应的行为法则与规范。"^①

动画剪辑与实拍影视作品剪辑并无本质上的 差别,所以这一章要讨论的内容就是影视剪辑的 基本规律。

动画剪辑与实拍影视剪辑的差别在于: 动画 剪辑是在分镜头设计这个前期环节完成的,而实 拍影视的剪辑则是在所有素材拍摄完成后, 在剪 辑台上进行取舍完成的,属于影视制作的后期环 节。因为在实拍电影中,一个镜头内的同一个动 作, 演员可以重复表演很多遍, 摄影机以不同的 角度和景别拍摄, 积累大量素材, 以方便后期剪 辑的选择。但是在动画制作过程中,以二维手绘 动画为例, 角色的表演是逐帧绘制出来的(电视 一秒 24 帧, 电影一秒 25 帧), 如果以一拍二的 方式制作,一秒钟的时间,角色的动作最少要绘 制 12 帧画面,如果追求完美,以一拍一的方式 制作,那么未来在银幕上呈现的短短一秒钟的角 色运动就是由24帧画面组成的。在动画制作过 程中,没有条件也不允许绘制大量的角色动作素 材供给后期剪辑。这就是为什么动画制作将实拍 电影中后期的剪辑环节提前到分镜头设计中来做 的原因。总之,剪辑是动画分镜头设计过程中极 为重要的一个环节,剪辑的好坏将直接影响成片 的质量,这就要求动画导演在整个分镜头制作阶 段都要具有清醒的剪辑意识。

① 姚争, 电视剪辑艺术「M], 杭州: 浙江大学出版社, 2016:9.

第一节●

画面方向的匹配

画面方向包括被摄主体(人/物)的视线方向、被摄主体的运动方向和摄影机的运动方向。

画面方向的匹配是剪辑的一个重要环节。如

果画面方向不清晰,首先会影响视觉上的流畅, 其次会造成画面中被摄主体间位置的混乱, 最后 导致画面中空间关系不明确, 以至于造成观众对 剧情理解上的障碍。比如,警察追赶小偷,上 一个镜头中小偷自画左向画右逃跑,下一个镜头 中警察也应该向画右追赶,如果警察自画右向画 左运动,给观众的感觉是警察和小偷迎面而跑, 体现不出追赶的效果。又如,一辆汽车正在向前 行驶,上一个镜头汽车自画面左方驶出画面,下 一个镜头汽车又从画面左方开进画面,这两个镜 头组接后,给观众的感觉是汽车刚开走又开回 来了, 使观众对汽车的行进方向产生误解 (图 4-1)。再如, 当一个角色看向某处时, 观众会期待着看到角色视线方向的事物, 希望知道角色看到了什么,此时组接一个 角色看到的事物或者另一个角色的镜头, 就可以满足观众的观影心理。画面方向的 匹配可以构建角色的视点,清晰传达镜头 之间的联系。所以动画导演在分镜头设计 时必须统筹安排,以保证整体画面方向的 正确。

视线方向是指被摄主体眼睛视线方向, 主体的视线方向将成为摄影机摆放参照的 依据。无论是在单人镜头、双人镜头或多 人镜头中,角色在上下镜头内都须保持视 线方向的统一。如图 4-2 所示,两人对话 场景中,角色 A、B 对面而坐,以平行机 位为例,上个镜头中角色 A 看向画面右侧, 下个镜头中角色 B 要看向画面左侧。只有

图 4-1 不正确的画面方向匹配

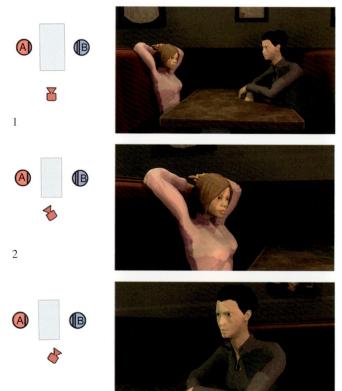

图 4-2 正确的视线方向

3

这样, 角色 A 和 B 才能在各自的画面中经过组接形成交流, 否则这种交流就不会成立。图 4-3 依然是两人对话场景, 采用内反拍机位拍摄, 上一镜头中角色 A 看向画面右侧, 下个镜头是采用越轴机位拍摄的画面, 角色 B 同样也看向画面右侧, 这样的镜头组接在一起时, 角色 A 和 B 在银幕上就不会形成交流。

当然,按照剧情的要求,角色在交流过程中,不一定非要看着对方,也可以将视线看向别处,但是角色在画面中的位置和面对的方向在上下镜头内要保持一致。比如动画电影《红辣椒》中(图 4-4),在警探和红辣椒交流过程中,一段时间内两个角色并没有直视对方。镜头1是这场戏的主镜头,其作用是定好角色在场景中的空间位置关系。镜头2-1和镜头2-2是警探在同一镜头内的转头动作,在交流过程中将头转向画面右侧。切换到镜头3时,画面中红辣椒低头看着杯子。切换到镜头4时,警探依然保持镜

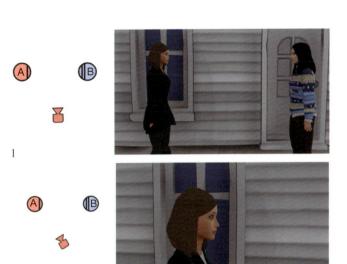

图 4-3 错误的视线方向

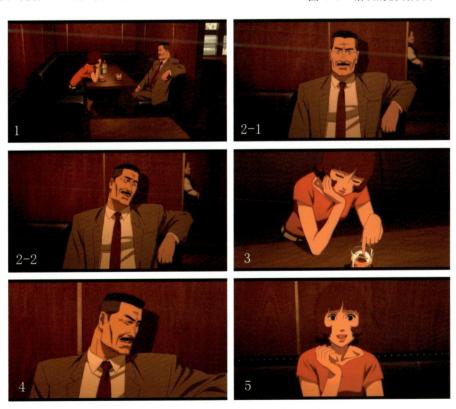

图 4-4 《红辣椒》中的视线方向示意图

头 2-2 中的动作。但是他们在上下镜头中的位置和方向并未改变。虽然视线看向别处,但是各自在镜头中的位置和方向并没有发生改变,不会妨碍观众的理解。

如果一个角色在画面中, 画外音呼叫

画面内角色的名字,角色做出反应,并且将视线转向声源处,由于观众并不能确定画外音的方向和位置,所以只能依靠角色在听到声音之后的视线方向来确定画外音的方向(图 4-5-1)。

图 4-5-1 《起风了》中角色听到画外音的方向关系

动画电影《起风了》中,男主角在听到画外 有声音呼叫他名字时,他将视线转向了画面的左 侧。所以在下一个镜头中,等待他的角色也处于 画面的左侧,接着男主角从画面右侧入画。这样 的画面位置安排和镜头组接符合人们日常生活习 惯,有助于观众理解画面中角色之间的空间位置 关系。但是如果违背人们生活习惯来安排画面中 角色位置关系,则会造成观众理解上的困惑。如 图 4-5-2 所示,角色在第一个镜头中听到声音后转向画面左侧,接下来的镜头中将等待的角色安排在画面的右侧,男主角从画面的左侧进入画面,这样的视线方向组接很容易让观众产生困惑,空间关系表述不清。如果想正确组接图中的镜头,需要调整第一个镜头中角色的视线方向,男主角在听到画外音后,视线方向应该看向画面的右侧,这样才能表达出正确的空间关系。

图 4-5-2 《起风了》中角色听到画外音的错误方向组接

当画面中只有一个角色出现时,视线方向则相对比较自由,且能体现出角色一定的心理状态。"视线向上,表示思索、希望、假想,或者看天、飞禽等;视线向下,表示忧愁、沉思、忏悔,或看地上的东西;视线相对,表示交流、沟通;视线朝着对象活动或消失的方向,则表示活动或消失的对象在他内心引起的感受;演员'呆'看着

镜头,表现内心在活动;很集中地看镜头中心,则表示角色发现什么新目标,或表达坚强的与怯懦的意志。"^①这只是由实践经验总结出来的一般规律,在具体运用过程中,还需要根据具体的剧情内容灵活运用。总之,在组接上下镜头时,除非剧情或内容表达上有特殊要求,否则,务必要统一画面中角色的视线方向。

① 傅正义. 电影电视剪辑学 [M]. 北京: 北京广播学院出版社, 2002: 90.

二、被摄至体(人/物)的运动 方向

在分镜头设计的过程中,不仅角色的视线方向要保持统一,角色的运动方向同样要保持统一。

前一个镜头中人/物的运动方向决定了下一个镜头中人/物的运动方向。在同一场景内,一般遵循这样的规律:左出右进、右出左进、下出上进、上出下进。

1. 左出右进

角色在上一个镜头中从画面左侧出画,下一个镜头中,角色须从画面右侧进入画面,才能保持运动方向统一(图 4-6)。动画电影《克劳斯圣诞节的秘密》中(图 4-7),主角被村民抱在怀里移动到另一方向,在上一镜头中抱着主角的村民从画面的左侧出画,下一镜头则从画面右侧入画,这样才能保持上下镜头中角色动作方向的统一。

图 4-6 左出右进示意图

图 4-7 《克劳斯圣诞节的秘密》中的左出右进镜头组接

2. 右出左进

右出左进是指上一镜头中角色从画面右侧 出画,下一个镜头角色从画面左侧进画。如图

4-8 所示,在动画电影《埃及王子》中,摩西和 王子在第一个镜头中从画面右侧出画,第二个镜 头是切出镜头,描绘众多奴隶在辛苦劳作的场

图 4-8 《埃及王子》中角色右出左进的镜头组接

面,第三个镜头则是两人从画面左侧入画。需要注意的是第二个切出镜头,虽然没有摩西和王子两个角色在画面中出现,但画面中众多角色依然保持从左向右的方向运动。这样三个镜头组接在一起时,才可以保持镜头中角色运动方向一致。

3. 下出上进

下出上进是指上一镜头角色从画面下方出画,下一镜头角色需要从画面上方进画。如图 4-9 所示,在动画影片《魔女宅急便》中,女主在上一镜头中骑着笤帚从画面右下方出画,下一镜头从画面右上方进画。

图 4-9 《魔女宅急便》中角色下出上进的镜头组接

4. 上出下进

上出下进是指上一镜头中角色从画面的上方出画,下一镜头角色则从画面下方进画。如图

4-10 所示,这两个镜头选自动画影片《魔女宅急便》,第一个镜头女主从画面右上方出画,第二个镜头女主从画面右下角入画,镜头组接流畅。

图 4-10 《魔女宅急便》中角色上出下讲的镜头组接

以上主要分析了在镜头组接过程中,如何保持角色运动方向一致。动画导演在分镜头设计时,除了要调度好上下镜头中角色的运动方向外,还要仔细安排物的运动方向。场景中的物包括动物、植物、道具、光影等,要在设计之初就规划好它们的运动方向。比如,上一镜头中树叶向画面右侧摆动,那么下一镜头中的树叶同样要保持这个方向。如果在下一镜头中树叶摆动方向改变,原因只有两个:要么就是风吹的方向改变,要么就

是在分镜头设计时出现错误。又如,画面中的光源处理,如果角色的主光源是从画面右侧过来,那么画面左侧肯定是阴影区,上下镜头组接时须保持一致。总之,只要是出现在画面中的物体,都需要合理安排其运动方向。

在同一场景中,不同角度、不同景别的镜头 组接都需要遵循这一原则,这样才能保证画面 方向的连贯性。不同场景之间的角色运动方向则 不需要遵循这一规律,因为场景发生改变,就意 味一个段落或者一场戏结束,下个场景中角色的 动作需要重新安排和调度。

三、摄影机运动方向

在镜头组接过程中,除了角色的视线方向、 人/物的运动方向匹配之外,摄影机运动方向也 应该保持一致。

只要镜头中有摄影机运动,那么就要注意上下相连两个镜头中摄影机运动方向统一。一般来说,上下两个镜头中同方向移动的横移镜头相接,纵深方向移动的推镜头与推镜头相接,拉镜头与

拉镜头相接,上升镜头与上升镜头相接,下降镜头与下降镜头相接,并保持摄影机移动速度一致。

当然,上述摄影机运动方向组接并不是一成不变的,如图 4-11 所示,在动画影片《机器人瓦力》中,三个不同运动方式镜头组接:推镜头一拉镜头一推镜头。这种组接方式需要保持摄影机运动速度一致,第一个推镜头在摄影机动作落幅处速度已经减慢到几乎停止,第二个拉镜头在摄影机运动起幅处基本与上一镜头落幅时的速度相同,第三个推镜头是机器人的主观镜头,摄影机运动速度与第二个镜头相同,所以在视觉上依然是连贯的。

图 4-11 《机器人瓦力》中推一拉一推的摄影机运动组接

第二节●

入镜和出镜

每一个镜头内的画面空间都是由四条边线封闭而成的,我们要充分考虑这个封闭空间中的被摄主体与这四条边线之间的关系。当画面中角色进出这四个方位的边线时,分别称为入镜和出镜。

合理利用角色出镜和入镜,不仅能传达出上下镜头中不同场景间的空间距离远近,而且可以 压缩或延展时空,还对镜头间的组接是否流畅有 重要影响。

一、暗示地理空间远近

在上下镜头中,角色从什么方向出、入镜,会暗示出不同场景之间的空间距离远近。下面以被摄主体进出两个不同场景为例分析。

- (1)画面中角色从上一场景右侧出镜,从下一场景的左侧入镜(图4-12),则暗示这两个场景之间的空间距离较近。
- (2)画面中角色从上一场景的画面右侧出镜,从下一场景的左上方入镜(图 4-13),则暗示这两个场景之间的空间较远。

图 4-12 较近空间的出镜和入镜

(3) 画面中角色从上一场景的画面右侧出镜,从下一场景的右侧入镜(图 4-14),由于角色运动的方向较为复杂,会传达出这两个场景不仅不在同一区域,而且距离更远。

(4) 画面中角色从上一场景的画面右上方

出镜,从下一场景的左下方入镜(图 4-15), 这显示出角色更为复杂的运动空间,这两个镜头 组接之后传递出来的信息则是两个空间之间的距 离遥远。

图 4-13 距离稍远空间的出镜和入镜

图 4-14 距离更远空间的出镜和入镜

图 4-15 距离遥远的两个空间的出镜和入镜

通过上述分析可知,角色在不同场景之间出 镜和入镜位置不同,可以暗示出场景间空间距离 远近。在实际运用过程中,常将这几种方式综合 在一起运用。

动画电影《龙猫》的开头就是将上述几种 形式综合在一个段落里(图 4-16),以此传达

图 4-16 《龙猫》中出镜和入镜暗示不同的空间距离

出不同的空间距离。镜头 1 中车自画面右方入镜左方出镜,镜头 2 一直到镜头 11,无论是车的运动方向,还是对话场面都显示出车和人是自右向左运动的,所以从镜头 1 开始直到镜头 11 为止的这个段落,所暗示的空间距离都是较近的。

空间距离较远的镜头是从镜头 12 开始的, 镜头 12 中车从画面的斜右下方入镜,显示出与 镜头 11 所处的空间距离较远;镜头 13 中车相当 于从画面的上方入镜,从右下方出镜,镜头 14 中车从画面左下方入镜,左上方出镜,所以镜头13 与镜头14 的空间距离较近;由于镜头14 中车是从画面左上方出镜,而镜头15 中车是从画面的左方入镜的,所以镜头14、镜头15 的空间距离更远。综合起来看,从镜头1中的田野,到镜头15 中的村落,其空间距离是较远的。

在实践过程中,不可以无目的、随意安排角 色出镜和入镜,必须结合剧本的设定,按照不同 场景间的空间距离,合理安排角色从不同方位 出、入镜头。

二、不同时空中幽镜和入镜的运用

被摄主体的出镜和入镜除了暗示不同场景间 地理空间距离远近外,在各种时空中的不同运用, 都会对视觉和空间的连贯产生影响。为了方便分 析,将时空分为三种类型:同一时空、邻近时空、 不同时空。

1. 同一时空被摄主体出镜和入镜的运用

所谓同一时空是指被摄主体在其中活动的空间区域是固定的,相对比较封闭,比如房间、教室、汽车、飞机、院子等空间,时间上也比较连贯,既没有明显压缩也没有明显延展,即使某些镜头对时间有适当的压缩或延展,在视觉上也没有明显感受,观众依然会认为时间是连续的。比如角色 A 走向角色 B,本来走五步就可以,但是此时剧情为了强调这段走路,会在分镜头设计过程中使用不同角度、不同景别的连续镜头来表现角色 A 的这段走路动作,在实际生活中 5 秒就可以走到的时间延展成了 8 秒,这个过程在银幕上呈现

出来时,观众不会明显感觉到实际时间被延长了。对于观众来说,时间和空间依然是连贯的。同样,如果想压缩角色 A 走路这段时空,可以使用这样的方式:上一镜头中角色 A 走了两步就将镜头切出,切换到下一镜头时,角色 A 已经站在角色 B 面前了,这样就压缩了角色 A 的走路过程。因为两个角色处于同一时空,空间距离较近,上下镜头中角色 A 既没出镜也没入镜,虽然时空被压缩,视觉上还是连贯的。

同一时空中被摄主体的出镜和入镜是指通过 两个以上不同角度、不同景别的镜头组接,展现 被摄主体的连续动作,也就是说将被摄主体的连 续动作分解,用几个不同景别/角度的镜头来展 现动作全过程。

图 4-17 是动画电影《天气之子》中同一时空主体出镜和入镜安排,第一个镜头是男主上楼梯动作的全景,这个镜头的最后一帧画面男主没有出画,切换到第二个镜头时,中近景,男主在画面中,没有从画外入镜,这样组接可以得到连贯的视觉效果。图 4-18 是动画电影《超能陆战队》

图 4-17 《天气之子》中的同一时空

图 4-18 《超能陆战队》中的同一时空

中同一时空角色出镜和入镜安排,第一幅画面和 第二幅画面是同一镜头摄影机做拉移镜头运动, 男主角从全景走至中景,没有从画面外入镜也没 有出镜,这种组接视觉上流畅连贯。

同一时空被摄主体动作组接原则是:主体既不入镜也不出镜,上下镜头中的主体动作衔接主体动作。特点是视觉流畅,结构合理,节奏明快。同一时空中被摄主体的动作如果做出镜和入镜的

处理,首先会拖慢节奏,延 长时间,其次在视觉上也会 有一定的跳跃感。

2. 邻近时空被摄主体的出镜和入镜运用

邻近时空是指统一在 一个较大空间中的不同小空 间,这些小空间距离较近。 比如超市、机场、火车站、 公园、运动场等相对较开放 的空间。被摄主体则在这些 大空间中的不同小环境里连 续运动。如果这些动作在一 组镜头中完成,可以用如下 几种方式安排角色的出镜和 入镜:

(1)第一个镜头被摄 主体既可入镜也可出镜,后 面系列镜头主体不入镜、不 出镜,本主体动作接本主体 动作。图 4-19 是动画电影 《埃及王子》开头的一个片 段,是摩西和王子两个人比 赛的一场戏。第一个镜头是 两辆马车入镜,后面的一系 列镜头都是主体动作接主体 动作,既不入镜也不出镜, 节奏紧凑明快,视觉流畅。

(2)头、尾镜头的被摄主体既可入镜也可出镜,

中间的系列镜头主体既不入镜也不出镜。图 4-20 是动画电影《起风了》中男女主人公在火车站相 遇的场景。第一个镜头男主人公入镜,中间的 系列镜头都是男女主人公不同角度、不同景别奔 跑的镜头,当他们相遇后,这场戏最后一个镜头 中男女主人公出镜。这种组接方式节奏快,既能 衬托出角色的急切心理,也能将这种情绪作用于 观众。

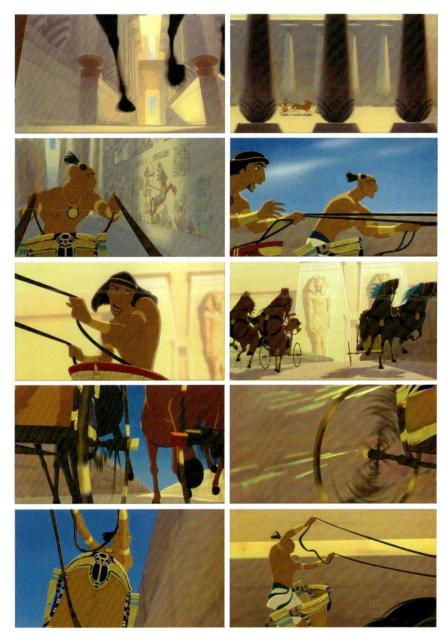

图 4-19 《埃及王子》中邻近时空的出、入镜组接

图 4-20 《起风了》中邻近时空的出、入镜组接

这种组接方式的特点是:外部视觉流畅,内部空间合理,节奏比较明快,角色情绪延续,不被阻断。

3. 不同时空被摄主体的出镜和入镜运用

不同时空是指不同时 间和不同环境。每个镜头 间的空间距离较远,时间 间隔也比较大。这一系列 镜头的组接属于不同时空 内主体动作的组接。不同 时空主体出、入境的安排 有很多方式。比如角色 A 要从学校到机场,可以有 如下几种安排方式:

- (1)上一个镜头角 色A出镜,下一个镜头是 机场的画面,角色A入镜 (图4-21)。
- (2)上一个镜头角色 A出镜,下一个镜头切换 到机场的场景,角色A已 经在画面中(图4-22)。
- (3)上一个镜头角色 不出镜,下一个镜头切换 到机场场景,然后角色 A 入镜,角色 A 入镜前,机 场场景要停留一定的时间 (图 4-23)。
- (4)上一个镜头角色 A不出镜,切换到下一个 机场镜头时,可以安排机 场中的人群遮挡在角色 A 前面,之后遮挡的人群走 开,角色 A 出现在画面中。 或者安排摄影机的运动, 使用拉镜头,在切换到机 场镜头时,画面中是机场

标志的特写, 然后镜头拉开, 在镜头拉开过程中, 角色 A 出现在画面中(图 4-24)。

(5)如果上下两个镜头中角色 A 都不出镜或人镜,则要在前后两个镜头之间插入一个空镜头(图 4-25)。

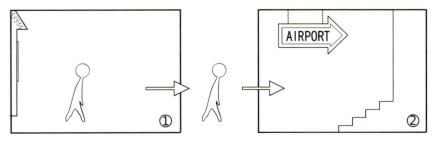

图 4-21 不同时空角色出入镜安排 1

图 4-22 不同时空角色出入镜安排 2

图 4-23 不同时空角色出入镜安排 3

图 4-24 不同时空角色出入镜安排 4

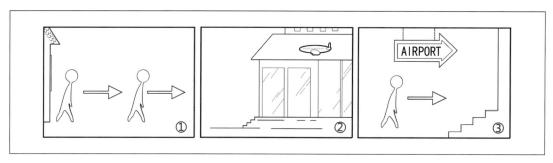

图 4-25 不同时空角色出入镜安排 5

不同时空镜头的组接,既可以扩大空间、延 长时间,也可以压缩空间、缩短时间,还可以改 变剧情节奏。总之,在不同时空中,由于时间、 地点、环境都发生了很大的改变,被摄主体在上 下镜头中出镜和入镜的安排要合理,改变时间和 地点要给观众留出心理适应的空间。

影视动画中的时间和空间变换很复杂,以上 介绍的只是一些规律性规则,要在熟悉这些规则 的基础之上,根据剧情合理、灵活地安排场景中 的时空转换,不可生搬硬套,更不能在没有掌握 视听语言规律的情况下去做所谓的创新。

第三节 ● 动作的连贯

将镜头分解组合的目的除了想通过镜头重组 获得多样意义,以及对现实生活中的时间和空间 重组之外,另一个重要目的就是为了将一系列镜 头按照次序排列得到流畅、连贯的影像,而将画 面内主体动作按照一定规律进行分解组合,则是 保证流畅的重要环节。

镜头内的动作不仅包括了角色(主要指人)的动作,还包括了景物的动作以及镜头的动作。 在什么时间,选择角色动作的哪一帧作为镜头分解和组合的点,才能保证动作的连贯,就必然会涉及剪辑点的选择。

所谓剪辑点是指上下镜头切换的交接点,剪辑点选择准确可以使镜头衔接流畅自然,节奏变 化丰富。剪辑点的选择需要具体到帧,上个镜头 或下个镜头中的动作多几帧或少几帧都会造成视 觉上的不连贯。虽然剪辑点的选择与叙事、情绪、 节奏等因素相关,但是具体到角色动作还是有规 律可循的。

一、角色动作的剪辑

在影视动画作品中,保证动作连贯最主要是 保证角色形体动作的连贯。角色动作剪辑点的选 择可从如下几个方面来分析。

1. 动作的转折处

动作转折处是选择角色动作剪辑点的一个重要方面,是指一套动作过程中的瞬间暂停处,这个短暂的停顿就是切换、组接不同景别、不同角度的两个镜头之间的关键点。虽然在日常生活中,我们看到的动作都是连贯流畅的,但是任何动作如果分解开来看,都是由一帧帧画面组成的(如图 4-26 所示)。在这个微观的世界里,同一套动作依然有快慢、转折、停顿的区分,剪辑点就是在这些细微之处寻找到的。

如果掌握了这个寻找角色动作剪辑点的规律,就可以让任何一个完整动作通过不同景别、 不同角度的镜头流畅地组接起来。下面以日常生 活中的常见动作为例具体分析。

(1) 眨眼。人们最常做也最容易忽视的动作之一就是眨眼,这个动作往往成为转头的最佳剪辑点。因为人们在转头过程中动作比较匀速,即使有快慢之分,也很难寻找到动作停顿处。通过实践经验的分析总结,人们在转头过程中往往

图 4-26 动作分解图 1

会有一个不受主观意识支配的小动作就是眨眼, 并且在眼皮闭上之后会停顿 3 帧左右的时间。如 果想要在转头过程中切换镜头,这个停顿点就成 为一个可用的剪辑之处了。即便选择这个剪辑点 还是有些规则需要遵循:如果用闭实那一帧,就 要将闭实的停顿处全部用在上一个镜头中,一切 换到下一个镜头,眼睛就要睁开,或者已经睁开; 也可以上一个镜头不闭眼,下一个镜头从睁开那 帧或虚睁那帧用起。 图 4-27、图 4-28、图 4-29 是美国动画影片《功夫熊猫》中熊猫阿宝三次转头剪辑点的用法,都选择在眨眼处切换,但用法不同。图 4-27 中,上一个镜头中阿宝的眼睛没闭上,切换到下一个镜头时是从虚睁那一帧用起的,节奏较快,这种组接方式主要想表现阿宝急切想看比武的心情;图 4-28 中,表现阿宝想去看比武而被父亲叫住时的不情愿,上一个镜头从眼睛闭实处用起,切换到下一个镜头时,眼睛已经睁开,以表现阿宝

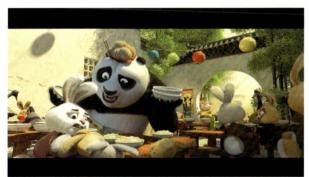

图 4-27 《功夫熊猫》中眨眼处剪辑点的用法 1

图 4-28 《功夫熊猫》中眨眼处剪辑点的用法 2

①[美]理查德·威廉姆斯.原动画基础教程》[M].北京:中国青年出版社,2006:38.

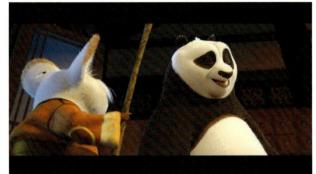

图 4-29 《功夫熊猫》中眨眼处剪辑点的用法 3

的抵触情绪;图 4-29 中,要表现阿宝听到师傅 的话不太相信的调皮表情,上一个镜头眼睛是睁 开的,下一个镜头从眼睛闭实那帧用起,由于情 绪比较平稳,所以下一镜头中表现了眼睛完整睁 开的过程。上述三个例子是对眨眼这个剪辑点的 三种不同用法,从中可以看出:虽然是一个简单 的闭眼剪辑点,却一定要根据剧情需要以及角色 此时此地情绪起伏而灵活变化,只有这样才可以 塑造出鲜活可信的角色、控制节奏的张力,并保 证视觉上的流畅。

(2)起坐。日常生活中人们常做的动作还有起、坐。大家都有从坐在椅子或沙发上站起或者由站着坐到椅子上的经验。虽然看起来动作很流畅,但是将动作分解开,停顿处还是很明显的。无论是起还是坐之前,都会有一个上半身的前倾动作,这个点是整个起坐动作的停顿处,是起坐动作最常用的剪辑点。其目的是为起或坐这个动作做准备,在动画动作绘制中,称为预备动作,也就是说为接下来要做的动作做准备。这个剪辑

点无论在影视作品中还是在动画作品中都较常见。如图 4-30 所示在《功夫熊猫》中,阿宝从餐桌前站起身来准备模仿师傅的起身动作,就是使用了这个剪辑点。上一个镜头中阿宝在站起来之前,上半身先前倾,切换到下一个镜头时完成起身的预备动作之后站起。图 4-31 动画影片《超能陆战队》中男主角坐下时的动作剪辑点,也是选择在这个停顿处。上一个镜头中男主角准备坐下,全景,身体前倾,膝盖弯曲,镜头切出。切换到下一个镜头时,中近景,完成坐的动作。

这个停顿处作为起坐或坐起的剪辑点,被 广泛应用在影视作品中,在这个动作过程中切换 景别,这是最佳的剪辑处。

(3)走路。这个动作也是日常生活中最常见的动作。走路的剪辑点一般选在右脚或左脚踩实地面的停顿处,这个停顿处要全部用在上一个镜头中,也就是说,一切换到下一镜头脚就要开始抬起,不能有一帧的停顿,否则这两个镜头连接之后会有视觉上的跳跃。这只是一个基本原则,

图 4-30 《功夫熊猫》中坐起剪辑点的运用

图 4-31 《超能陆战队》中起坐剪辑点的运用

在使用的过程中也会有很多的变化。除了这个停顿处之外,还要注意上下镜头中左右脚跨幅的合理性。图 4-32 是《超能陆战队》中走路剪辑点的运用,这是一种变化的应用方式,其剪辑点并未选择在角色右脚踏实地面那一帧,而是选择在行进过程中的某一帧进行切换,视觉效果依然可以保持流畅。这种剪辑方式一定要注意左右脚跨

幅的合理,比如上一镜头角色是右脚向前迈出,切换至下一镜头时,虽然摄影机角度和画面景别都发生了改变,但是右脚紧接上一镜头中右脚迈进的幅度,这样才能保持动作在视觉上的连贯。 走路剪辑点的变化应用,一般会选择左脚或右脚向前迈出落下过程中的某一帧,不会选择抬起过程中的某一帧转一帧某一帧

图 4-32 《超能陆战队》中走路剪辑点的运用

在压缩时间的走路动作中,左脚动作可以和右脚动作衔接。压缩时间的走路是指从一处走到另一处空间距离较远,为了节省时间,加快节奏,可以处理成上一个镜头走几步,切换到下一个镜头时角色再走几步就到目的地。图 4-33 是动画影片《回忆中的玛妮》女主角左右脚的动作衔接。上一个镜头结束的最后一帧角色的左脚向前,下一个镜头开始的第一帧则是角色的右脚向前,这样组接后的走路动作是流畅连贯的。需要注意的是,下一个镜头第一帧右腿向前的动作趋势和幅度要与上一个镜头角色动作最后一帧左腿向前的

动作趋势和幅度保持一致。

角色腰部以上的景别和腿部动作的衔接,需要在看不到腿部动作的镜头中保持肩和腿部动作的一致。图 4-34 是动画影片《超能陆战队》中肩部动作和腿部动作衔接的示例。当角色左腿向前时,左手臂是向后摆动的,身体也略微地向左侧转动,左脚落到地上之后,左肩略低于右肩,反方向同理。在看不见腿部走路动作的镜头中,要特别注意肩部动作。如果都是上身的走路动作衔接,则需要注意左右手臂摆动的方向,道理和上述利用左右腿来确定剪辑点一样,这里不展开分析。

图 4-33 《回忆中的玛妮》中走路剪辑点的应用以及局部放大图

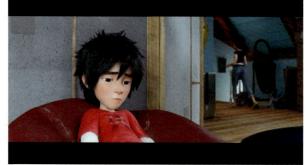

图 4-34 《超能陆战队》中走路剪辑点的运用

以上分析了三例日常生活中常见动作转折点的选择以及相关的运用,还有一些角色动作较多的段落,剪辑点可以选择在上一动作结束、下一动作开始之前的停顿处,这些转折点比较明显。图 4-35 是《功夫熊猫》中阿宝在看到邻居时惊讶且尴尬的表情,在惊讶的时候有明显停顿感,这时可以切换到下一个镜头。总之,角色动作的间歇处和完成处都可以当作剪辑点来使用。

动作的转折处是寻找角色动作剪辑点非常重

要的一个规律, 主要归纳为以下几个方面:

第一,这个停顿点可以在角色做连续动作的 过程中寻找,比如上述分析的走路、起坐等。

第二,剪辑点也可以在动作的间歇点或完成处寻找。比如角色 A 将手搭在角色 B 肩上,说完话后转身离开,对角色 A 来说,这一系列动作有至少两个剪辑点可以使用,一个是手搭到肩上之后必然会有一个短暂的停顿,这是一个可用的剪辑点,也是上文所说的动作的间歇点或完成

图 4-35 《功夫熊猫》中动作的剪辑点

点;第二个剪辑点是角色 A 的转身,如果使用近景或特写则可使用眨眼来作为剪辑点。当然如果角色 A 和角色 B 之间有对话,会有更多的剪辑点可以使用,这里不再展开分析。

第三,利用画面中其他角色或物体的遮挡, 比如在街道上行走的角色 A 被驶过的汽车遮挡 住,这是切换镜头的较佳选择处。这相当于暂时 阻断了观众的注意力,角色动作"被迫"停顿或 完成,此时切换不会影响视觉的连贯性。另外, 角色出镜和入镜的道理与此相同,都可以根据剧 情需要作为剪辑点来使用。

动作转折处的寻找和确定需要仔细观察、 揣摩日常生活中的动作,无论是喝水、穿衣还是 握手、转身,其转折处都是有迹可循的,并且不 同性格、不同情绪状态下的人做同一个动作时, 快慢节奏也会有所区别。要大量积累素材,这些 都会是塑造鲜活的角色形象,寻找准确剪辑点的基础。

2. 动作的"三七律"

角色动作剪辑点的确定除了在动作转折处寻 找之外,对那些随意的、相对均匀的、没有规律 的动作,比如常见的转身动作,坐在椅子上的角 色向后靠的动作等,可使用"三七律"的法则来 剪辑动作。这个规律是普适的用法,经常结合动 作转折点一起使用。

"三七律"法则是人们从大量的剪辑实践中总结出来的,是可以保障角色动作流畅的规律(图 4-36)。也就是说,将不同角度和不同景别的上下两个镜头中的同一动作,按照三七的比例分解,将前一个镜头中动作的后面"七"个部分去掉,再把后一个镜头中角色动作前面的

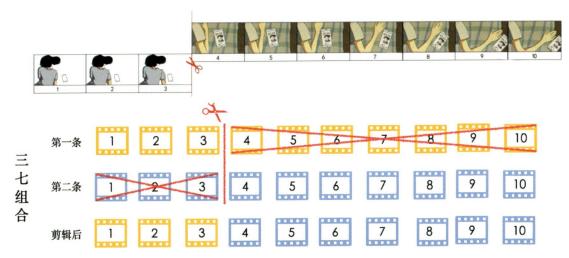

图 4-36 动作剪辑"三七律"示意图

"三"个部分去掉,然后将上下两个镜头组接成为一个完整的动作,区别仅是角度或景别的不同。经过这种方式分解组合后的角色动作在视觉上依然可以保持流畅。图 4-37 是动画影片《埃及王子》中按照三七比率剪辑的一套角色挥鞭

的动作, 共 34 帧。第一个镜头是中近景, 第二个镜头由角色大全景拉到大远景。第一个镜头中包含 9 帧角色动作, 第二个镜头中包含 25 帧角色动作, 基本是按照三七比率来切分角色动作的。

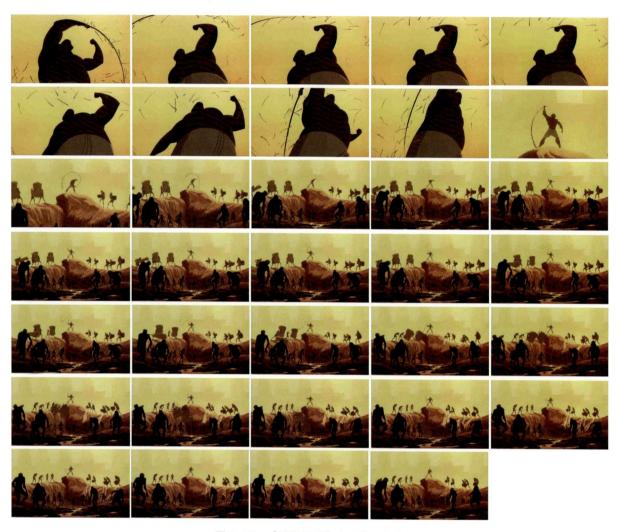

图 4-37 《埃及王子》中动作三七分

按照三七律切分角色动作,上一个镜头内动作比例较少,下一个镜头内动作比例较多,包含的信息量也较大。所以上一个镜头主要起到引导下一个镜头的作用,重点要表现的内容是在角色动作比例较多的镜头内。

不是所有动作都必须按照3:7的比率来切分,如果将这两个比例颠倒过来(7:3)同样

可行(图 4-38),只是表达的重点以及给观众的印象都会发生改变。图 4-39 是动画电影《起风了》女主角一套动作按七三比例剪辑示意图。画面 1、2 是第一个镜头中动作起始位置,采用一拍二的拍摄方法,共计 60 帧;画面 3、4 是第二个镜头中动作的起始位置,因为采用一拍二的拍摄方式,所以银幕上两帧画面算一帧动作,共

图 4-38 动作比例七三示意图

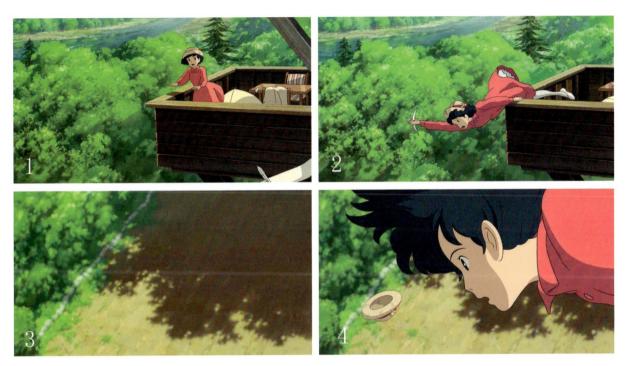

图 4-39 《起风了》中动作比例七三示意图

计 21 帧。基本上符合七三的比例。这种比例的 动作切分,加重了第一个镜头中动作的分量,其目的是强调第二个镜头中女主角这个动作的惊险程度。七三比例的动作切分,在视觉上会带给观众突发感、重量感、惊讶感。

除了动作的三七分和七三分之外,也有将动作五五分的剪法。比如角色转身的动作,没有规律也无明显停顿处,一般情况下,如果角色转身90°就在45°处剪,180°则在90°处剪,360°则在180°处剪(图4-40、图4-41)。

五五分的动作组接方式,虽然也可以保持上下镜头中角色动作的连贯性,但是由于上下镜头中动作分量接近,重点也不够突出,若要使用需谨慎,需结合故事内容灵活运用。

动作三七律的分解组接方法有三种形式,分别是三七、七三、五五。三七的剪辑上一镜头主要起引导作用,动作的主要部分在下一镜头中展开,使观众印象深刻;七三的剪辑,主要的作用是强调动作的程度,较有力度;五五的剪辑,动作均分,描述的成分居多。

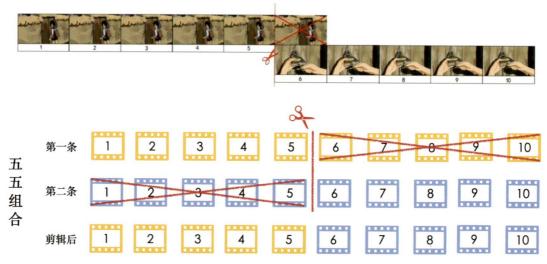

图 4-40 动作五五分剪辑法

图 4-41 《超能陆战队》中 90° 转身剪辑点在 45° 处

3. 动作的叠加法

在动作剪辑过程中,为了增强节奏感、渲染气氛,会使用叠加法着重表现动作中的某些过程。 具体的运用是指将不同景别或不同角度的上下两个镜头中同一动作的某些局部(一般6帧左右) 进行重叠。如图 4-42,上一镜头使用动作的1—5帧,后一镜头使用动作的6—10帧,正常的组接 方式是1—10,叠加法则是将后一镜头中动作的6帧处向前延伸到第4帧,也就是说组接之后,上下镜头中有2帧是重复的。图4-43是动画影片《小马王》中叠加法的运用,这套动作主要表现小马王跃起摘树上的苹果,在上下镜头中使用了动作的叠加,目的是表现跃起时马蹄蹬地的力量感。图4-44是日本动画电影《无皇刃谭》中

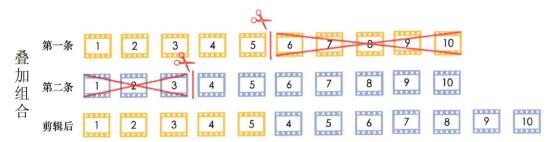

图 4-42 叠加法的示意图

图 4-43 《小马王》中动作的叠加

图 4-44 《无皇刃谭》中动作的叠加

角色拔刀动作的叠加(红色线框部分),是为了 突出这个时刻角色内心的悲愤和决绝,以达到渲 染悲情画面氛围的目的。

动作的叠加法在强调某些动作的时候使用, 时间延长,可表现物体的重量感和力量感,有较 强的冲击力。

4. 动作的跳切法

动作的跳切是指在上下镜头中,在连续的动作序列帧中抽掉几帧画面(一般3帧为宜),使动作变快,节奏发生改变(图4-45)。一般来说,从正常的动作中删掉3帧画面会在视觉上发生跳跃,但是由于视觉暂留原理,删掉3帧画面后的

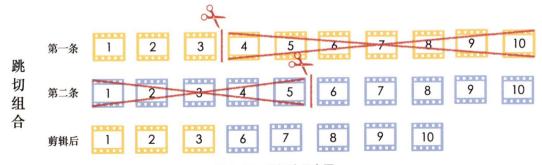

图 4-45 跳切法示意图

动作在视觉上会比正常动作更加流畅。正因为如此,3帧跳切在角色动作剪辑时也被广泛运用。如图 4-46《超能陆战队》中角色握手的动作,在松开时运用了跳切的方法。从图中可以明显看

出,上一个镜头的最后一帧画面中,两个角色的 手并没有松开,但是在下一个镜头的第一帧画面 中,两只手已经松开,松开的过程被省略了,对 动作流畅没有任何影响。

图 4-46 《超能陆战队》中跳切动作图与局部放大图

当然如果动作过程跳切掉的帧数过多,动作的组接会产生视觉上的跳跃,可以创造出另外一种节奏。电影史上运用跳切改变传统电影剪辑方式最著名的导演是戈达尔,他无视轴线规则,"打破常规状态镜头切换时所遵循的时空和动作连续性要求,以情节内容的内在逻辑联系或观众欣赏心理的能动性和连贯性为依据,用较大幅度跳跃式镜头组接"^①。本章讨论的跳切还是建立在流畅剪辑基础之上的。戈达尔的跳切这里只是简单介绍,不展开论述。

无论是叠加还是跳切都是打破常态的一种动 作组接方式,叠加是延长了时空,为了突出动作 中的某些必要内容。跳切则是省略掉动作过程中的一段时空,减少妨碍剧情的冗长动作,增强戏剧性和节奏感。这两种方法都是建立在剧情的内在逻辑和视觉连贯性的基础之上的,要避免缺乏内在联系的随意组接。

总之,角色动作的剪辑不仅是影片内部结构 严谨的保障,更是外部流畅的保证。准确的剪辑 点选择和确定,可以使镜头间过渡流畅,更能突 出角色的表演,还能让每一个镜头中角色动作传 达的意义突破单个镜头的限制,在整体流畅的框 架中传递出更丰富的信息。

① 周新霞. 魅力剪辑——影视剪辑思维与技巧[M]. 北京: 中国广播电视出版社, 2011: 96.

二、景物动作和镜头动作的剪辑

1. 景物动作的剪辑

景物动作是指场景中除了角色之外的一切物体的运动方式,包括自然景物、房屋、动物、道具等。

景物的剪辑点要根据画面内景物的位置和运动方向来组接。如图 4-47 所示,图中第一个镜头是屋外的自然环境,刮着大风,方向是画面的

左方。其后相接的两个镜头分别是房间里的细节描写,第二个镜头主体是灯,第三个镜头是锅和毛巾。第一个镜头设定了风的方向,那么后面两个镜头也同样要与第一个镜头内风的方向一致,所以切换到第二个镜头时,灯是缓慢地向画面左方移动然后再向右方移动,来回往复,第三个镜头中毛巾飘动的方向也是向画面左方,这样组接才能保持画面的连贯。

图 4-47 《龙猫》中景物动作的组接 1

如果同一物体分别出现在上下镜头中,要注意保持此物体在画面中位置关系的一致。如图 4-48 所示,图中第一个镜头房屋是在大树的左侧,第二镜头是父亲夜晚工作的切出镜头,第三个镜头是大远景,与第一个镜头相呼应,房屋还

是安排在大树的左侧位置。上下镜头都出现的物品,也要遵循同样的处理方法。

如果画面中有动物、飞机、火车等运动,同 样要根据剧情合理安排上下镜头的运动方向、出 镜和入镜。这个知识点上文已有详细分析。

图 4-48 《龙猫》中景物动作的组接 2

2. 镜头动作的剪辑

镜头动作主要指摄影机的动作,根据摄影 机的运动状态可以分为固定镜头和运动镜头。 固定镜头是指摄影机不运动,固定在一点拍摄, 运动镜头是指摄影机做各种推、拉、摇、移的 运动。

(1)固定镜头的剪辑。固定镜头之间的剪辑也称为"静接静",由于摄影机本身是固定的, 所以剪辑的重点主要在于镜头内的画面内容,包 括角色动作、景物动作、动物动作等元素。分为 以下几种情况:

第一,上下镜头中镜头不动,主体不动(图 4-49)。要根据角色主体的位置、方向等画面造型元素来选择剪辑点。如果画面中只有景物的两个镜头组接,则要根据景物的位置和动作方向来确定上下镜头的剪辑点。(详见"景物动作剪辑分析")

第二,上下镜头中角色主体运动(图 4-50)。 主要根据角色动作的剪辑点位置来组接镜头。(详 见"角色动作剪辑的分析")

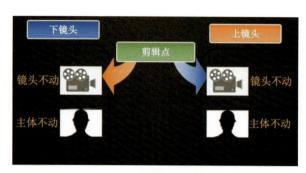

图 4-49 静接静示意图 1

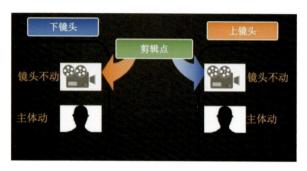

图 4-50 静接静示意图 2

第三,上个镜头内主体运动,镜头不动,下个镜头内主体和镜头都不动(图 4-51)。这种镜头组接应该在上个镜头完成主体后再切换到下个镜头。

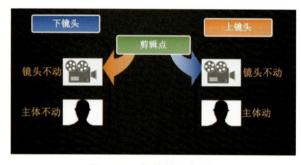

图 4-51 静接静示意图 3

第四,上一镜头中角色不动,下一镜头中角色运动(图 4-52)。上一镜头中角色需要根据剧情停留一定的长度,再衔接下一镜头,与镜头内的角色动作相接。需要注意的是,下一镜头内角色的动作要在动作开始时用,如果角色停了一定长度再开始动作,上下镜头组接后会有视觉上的跳跃感。

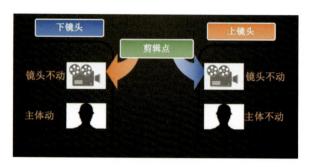

图 4-52 静接静示意图 4

(2)运动镜头的剪辑。运动镜头的组接也称为"动接动",情况比较复杂,不仅要考虑摄影机的运动,还要考虑镜头画面内角色的动作。

第一,如果上下镜头中有角色的运动(图 4-53),首先要考虑角色动作的组接,再结合摄影机的运动方向和速度、光影等元素来综合确定剪辑点。

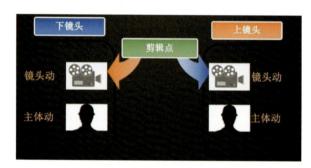

图 4-53 动接动示意图 1

第二,上下镜头中没有角色动作,或者没有角色,只有摄影机的运动(图 4-54)。这种情况下需要根据摄影机运动的方向和速度来确定剪辑点。首先,方向、速度比较接近的摄影机运动,可以在动中剪、动中接,这样视觉效果流畅,整体感强。其次,上下两个镜头摄影机运动速度相似,运动方向相反,这种镜头的组接需选在各自镜头的起幅或者落幅处,也就是说起幅和落幅都是摄影机运动较慢处,如果选择在较快运动过程中,就会产生忽左忽右、忽上忽下的视觉效果。最后,是一系列运动方式各异的镜头组接,比如拉镜头一摇镜头一推镜头一斜移镜头。这种组合镜头在各种摄影机运动过程中切换时需要保持速度一致,在这个段落的开头和结尾摄影机运动都

要有起幅和落幅。在不同场景间改变摄影机运动的方式和方向也可以采用叠化的手法保持视觉上的连贯,前提是速度要保持一致。

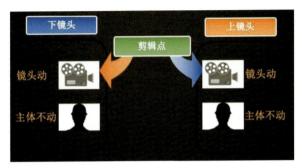

图 4-54 动接动示意图 2

第三,上一镜头中角色不动,摄影机运动,下一镜头角色和摄影机都有运动(图 4-55)。这种情况以下一镜头中角色的动作为主,在角色动作刚开始时用,同时还需要考虑上下镜头运动速度一致。

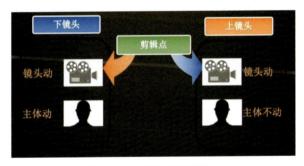

图 4-55 动接动示意图 3

第四,上一镜头角色和摄影机都有动作,下一镜头角色不动,摄影机运动(图 4-56)。这种镜头的组接要在上一镜头内角色动作完成后再切换到下一镜头,因为摄影机有运动,所以还需要结合摄影机运动速度和画面的造型综合考虑组接镜头。

总之,运动镜头间的剪辑,如果镜头内有角色动作,首先要考虑角色动作的剪辑点;如果镜头内没有角色动作,重点要考虑的是镜头间摄影机运动的起、落幅处,以及摄影机的速度和镜头内的画面造型、色彩、光影等元素。

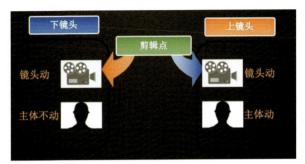

图 4-56 动接动示意图 4

(3)固定镜头与运动镜头间的剪辑。固定镜头与运动镜头的组接也称为"动接静"或"静接动"。

第一,上一镜头中角色和镜头都不动,下一镜头角色和镜头都运动(图 4-57)。这种情况下一般剪辑点选在下一镜头角色开始运动的起幅处。如果情况反过来,运动镜头衔接固定镜头的话,要在运动镜头角色动作完成后与固定镜头组接。

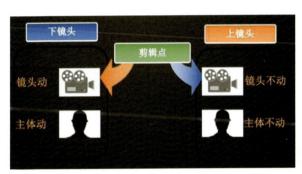

图 4-57 静接动示意图

第二,固定镜头中角色动,运动镜头中角色 不动(图 4-58)。这种情况下需要在固定镜头 中角色动作停止后组接运动镜头。反过来则需要 在运动镜头落幅处切换到固定镜头,固定镜头中 角色的动作从起幅处用。

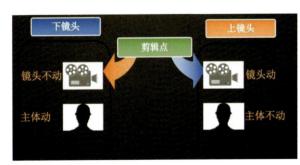

图 4-58 动接静/静接动示意图 1

第三,固定镜头和运动镜头中的主体都在动(图 4-59)。如果主体相同,则需考虑利用动作的剪辑点。如果主体不同,比如,运动镜头中是赛场上的运动员与固定镜头中观众席上观众的欢呼,这种情况下可以直接组接,因为两者有内在的逻辑关系,虽然是动接静或静接动,但是符合人们的日常生活经验,视觉上依然是流畅的。

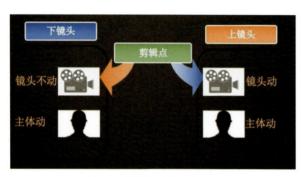

图 4-59 动接静/静接动示意图 2

无论固定镜头与运动镜头采用何种方式组接,都要建立在保证视觉流畅性的基础之上,综合考虑运动的速度、角色动作和摄影机动作的起幅和落幅,以及画面造型、光影、色彩等诸多元素来确定最终的剪辑点。

第四节 ● 转场的剪辑

影视动画作品中的转场是指由一个场景转换 到另一个场景,如果处理不好,往往会打断镜头 叙事上的连贯,造成观众观影过程的困惑。所以 如何使转场不着痕迹,甚至让观众察觉不出转场 的存在,使影片叙事流畅,也是剪辑过程中的一 个重要问题。

转场一般分为技巧性转场和无技巧性转场, 也称为间接转场和直接转场。如图 4-60,直接 转场不使用特效手段来完成段落与段落之间的过 渡,间接转场则使用一定的技巧手段来完成,常 见的包括淡入淡出、叠化、圈入圈出、分割画面、 定格、甩切等。

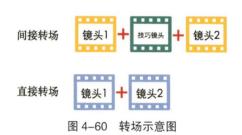

一、技巧性转场(间接转场)

1. 淡入淡出

淡入主要指镜头画面渐渐清晰,通常用于影片的开头或者一个段落的开头,表示影片或者这个段落的故事正式开始;淡出指画面逐渐变暗直到完全消失,用于影片的结束或者一个段落的结束处,暗示影片结束或者这个段落暂时结束。这是影片中常用的转场手段。

如图 4-61、图 4-62 所示,分别是《魔术师》 影片开头的淡入镜头、《花木兰》影片中淡出和 淡入镜头的转场。由于淡入和淡出时间相对来说 稍长,一般用来表现大的时空和内容转换。但不 宜过多使用,否则会使剧情拖沓。

图 4-61 《魔术师》中的淡入镜头

图 4-62 《花木兰》中的淡出淡入转场

2. 叠化

叠化是指将上一镜头的结尾处和下一镜头的 开头处叠在一起,上一镜头在重叠处由清晰到模 糊然后消失,下一镜头重叠处由模糊逐渐到清晰。 其视觉效果流畅,是最常使用的转场方式之一。 如图 4-63 所示是动画影片《公主与青蛙》中的 叠化转场,表现明显的空间转换和时间过渡。叠 化灵活的变化运用还有助于渲染剧情的氛围,强 化主题。图 4-64 是《功夫熊猫》中反派逃脱后的叠加转场,加上了黑白和频闪的两帧画面,速度很快,视觉冲击力较强,目的是表现反派逃脱后带来的强大压抑氛围,黑白画面和频闪的快速也是为了强调这种对比。

如果叠化的时间较长,视觉节奏较为舒缓, 适合抒情性的段落组接;叠化时间较短,则适合 戏剧冲突强烈的镜头组接。

图 4-63 《公主和青蛙》中的叠加转场

图 4-64 《功夫熊猫》中的叠加转场

3. 圈入、圈出

圈入是指画面由一个小圆圈开始逐渐扩大到整个画面,圈出是指整个画面由圆圈逐渐变小,

可以停止在固定尺寸,也可以逐渐消失直至黑屏(图 4-65)。

这种转场方式与推拉镜头有类似的效果,景

图 4-65 《悬崖上的金鱼公主》中的圈出转场

别逐渐发生改变,可以引导观众逐渐把注意力集中到某个局部或者扩大到全景或远景景别。

4. 分割画面

分割画面是指同一镜头画面中出现两个或 两个以上的并列画面,将不同时间和空间的画 面并置。

图 4-66 是动画电影《功夫熊猫》中的分割画面的转场,主要是表现熊猫阿宝练功的场面,

选取阿宝不同的练功场景和动作,将之并置在同一画面中。节奏较快,在同一画面内将不同时空中的画面并置,表现阿宝练功取得了成功,压缩了时空,加快了叙事节奏。

5. 甩切

甩切是指利用甩镜头转换场景,因为甩镜头速度快,利用甩动时画面模糊,转换到另一场景(图 4-67)。

图 4-66 《功夫熊猫》中的分割画面转场

图 4-67 《疯狂动物城》中的甩切转场

甩切转场视觉表现力较为强烈,且不稳定, 比较适合节奏较快的场景画面的转场。动画电影 《疯狂动物城》中这种转场的方式使用较多,如 图 4-67,主角朱迪想要当警察,利用甩切直接 将场景转换到警察学校的画面。随后朱迪训练时 的段落,在不同场景间的转换都是甩切转场,一 方面表现训练的刻苦,另一方面压缩训练过程的 时间,只选取典型的画面和动作来显示训练成果。 这种处理方式需要注意的是,不同场景间在剧情 上要有内在的逻辑联系。

6. 定格

定格是指将上一镜头结尾处的画面变成静止

画面,再切换到下一镜头(图 4-68)。

将上一镜头中结尾处的画面静止处理,一方面是造成视觉上的停顿,类似于利用动作的落幅处剪辑;另一方面是强化和渲染某一细节,为剧情服务。

技巧性转场(间接转场)的手段除上述方式外,还有很多别的方式,比如划人、划出以及画面翻转等,其主要作用在于分割场景与场景、段落与段落,并实现流畅的过渡,使影片的段落层次清晰,节奏富于变化。但是由于技巧性转场(间接转场)人为痕迹过重,如果过多使用容易使作品结构松散、拖沓。所以,现在的影视动画作品中越来越倾向于使用无技巧性转场(直接转场)。

图 4-68 《花木兰》中的定格转场

二、无技巧性转场(直接转场)

无技巧性转场(直接转场)是指上下镜头之间不依靠技巧手段,利用直接剪辑的方式实现转场。直接转场也称为"切",直接切换的意思。相对于技巧性转场(间接转场),无技巧性转场(直接转场)其实需要更高超的技巧来实现,需要严密构思、精巧设计,充分推敲剧情、画面上的内在逻辑关系和外部形态上的联系来进行创造性的镜头组接。

1. 利用角色动作转场

利用角色的动作转场是指利用画面中角色的视线、运动方向、位置等因素转场。比如上一镜头中角色视线转向某一处时,切换到下一镜头时场景就已经转换到上一镜头角色视线关注的地方。如图 4-69 所示,动画电影《花木兰》中利

用角色视线转场。上一镜头中,花木兰洗完澡后 回军营的途中听到李翔和宰相谈话,转头将视线 转向两者谈话的帐篷,切换到下一镜头时,场景 已经在帐篷内了。这种利用角色动作的转场有剧 情上的内在逻辑关系,观众在心理上是有准备的, 所以这种转场在视觉上并不会让观众感到突兀。

利用角色动作转场还包括利用角色在画面中的位置转换场景(图 4-70),上一镜头中角色在画面中所处的位置与下一镜头中角色的位置相同,虽然场景不同,但是由于剧情有内在联系,角色在画面中的位置大致相同,视觉上还可以保持相对的连贯。

角色的出镜和入镜也可以作为场景转换的剪辑处,就是上一镜头中角色出镜后,利用短暂的视觉停顿转场,下一镜头中出现的角色可以与上一镜头相同,也可不同。这种处理方式,上下镜头衔接顺畅,视觉上也比较流畅。

图 4-69 《花木兰》中利用角色动作转场

图 4-70 《功夫熊猫》中利用角色位置转场

2. 利用特写转场

无论上一场景中最后一个镜头是什么样的景别,转换到下一场景的第一个镜头时都是以特写开始。如图 4-71 所示,动画影片《疯狂动物城》中利用特写转场,切换到下一场景时第一个镜头

就是特写, 然后利用景别的后退句式展开剧情。

利用特写转场其实是利用特写景别将角色 与背景空间分离出来,将观众注意力从上一场 景中转移过来,制造悬念,吸引观众进入新的 段落。

图 4-71 《疯狂动物城》中的特写转场

3. 利用相同或相似物转场

利用相同或相似物转场指利用上下场景中相同或相似的主体来实现转场,这种方式视觉连续,转场顺畅。如图 4-72 所示,动画电影《克劳斯圣诞节的秘密》中利用相似物转场,利用上一镜

头中硬币的形状和下一镜头中在木板上画的相似 圆,实现顺畅转场。

上下镜头中角色动作形态相似,即使场景不同也可以作为转场的剪辑点。

图 4-72 《克劳斯圣诞节的秘密》中利用相似物转场

4. 利用空镜头转场

空镜头指交代环境,没有角色的镜头,在不同场景之间的转换有可能只用一个空镜头,也有可能会使用一系列空镜头。不同场景之间的情节会有较长时间间隔,利用空镜头可以实现内容、氛围差异较大的两个场景之间或地理空间相隔较远场景间的顺利过渡。

动画电影《功夫熊猫》中利用空镜头转场 (图 4-73),第一个镜头是师傅和乌龟大师告 别的场景,第二个镜头是夜空和房屋的空镜头, 第三个镜头切换到阿宝房间内做面的镜头。在这 个转场中,第二个镜头其实是第一个镜头中情绪 的延续,光影、色调比较接近,使第一个镜头中 饱满的情绪得以缓和,这样再转入下个场景中时, 观众才不会感到情绪抒发受到阻断。

空镜头还常会用来表现季节的更替,比如分别选取春、夏、秋、冬四个季节中具有代表性的景致镜头组合在一起,银幕上用不到一分钟的时间,可以清楚交代现实生活中一年的时间。除此之外,空镜头还可以用来交代地理环境、空间位置、角色所处场景的风貌等。

图 4-73 《功夫熊猫》中利用空镜头转场

5. 利用遮挡转场

利用遮挡转场是指上一镜头画面被物体遮挡 住,下一镜头切换到另一场景。这种方式不仅省 略了时间、空间以及角色运动的过程,还加快了 剧情的节奏。

《功夫熊猫》中阿宝去看比武和比武现场的转场切换(图 4-74),上一镜头还是阿宝推着面车站在山脚下,利用比武现场物体的遮挡慢

慢遮挡住第一个镜头, 当遮挡物从画面右侧向左侧逐渐移开时, 场景已经切换到比武现场了。这样既节省了时间, 又加快了节奏, 将阿宝一个人的无奈和比武的热烈实现了戏剧性的对比。

这种利用遮挡转换场景的手法,在同一场景中切换镜头时也经常使用,利用场景中各种道具都可以实现,但是需要仔细推敲和精致构思。

图 4-74 《功夫熊猫》中利用遮挡转场

6. 利用声音转场

利用声音转场是指上一场景中最后的一个 镜头画面结束后,声音仍一直延续到下一场景 中的第一个镜头,两个镜头中的声音是同步的。 声音包括了画面中的音响、音乐、对白等。 图 4-75 是动画电影《功夫熊猫》中利用声音中的对白转场,上一镜头是阿宝被师傅扔下山的场景,并伴随着阿宝的"哎哟"叫声,切换到阿宝被治疗的下一镜头时,声音一直延续,视觉上也并不突兀。

图 4-75 《功夫熊猫》中利用对白转场

利用音乐情绪的连续性来贯穿不同场景之间的转换也是比较常用的方式。如图 4-76 所示,动画电影《埃及王子》中开篇时希伯来罗儿遭到屠杀,母亲将小摩西送入河中,最后来源流进皇宫,被皇后收养。请景音乐成为这段漂流场景转换的重要内在依据。

无论是技巧转场还 是无技巧转场,重要的 不是有多少种转场手段 和方法,而是必须以剧 情中时间的改变、地点 的改变,以及剧情的起、 承、转、合为依据,以 视觉连贯性为原则来合 理安排转场方式,并且 在实践中不断探索,创 造出新的转场方法。

图 4-76 《埃及王子》中利用音乐转场

第五节 **④** 声音的剪辑

在现今影视作品中声音起着和画面造型同样 重要的作用,声音不仅可以传递信息,加强真实感, 还能创造情绪,引导观众的注意力,影响观众对影 像画面的诠释。对于剪辑而言,声音也同样有无限 的可能性,好的声音剪辑可以创造出影像画面之外 的新语境,从而与画面产生意想不到的化学反应。

动画作品中的声音有两种处理方式:前期录音和后期录音。

前期录音一般是在分镜头剧本或分镜头画面 完成后,导演和音乐创作人研究讨论,根据故事 主题、内容、节奏完成音乐、角色对白、音效等 的创作。之后拍摄分镜头与声音预剪辑合成,测 试全片的节奏,进一步完善。确定后逐步完成全 片、最后配上音乐、音效。

后期录音,是指动画作品完成分镜头、原动画、上色等中后期制作后,请配音演员根据完成的画面配上角色对白,再请音乐创作者根据影片需要配上音乐。

无论是采用何种制作方式都需要动画导演在 分镜头阶段精确地控制好声音与画面的关系。

影视动画作品中的声音包含了三个部分内容:对白、音乐、音效。

一、对白的剪辑

角色对白不仅可以推进剧情发展、塑造角色

性格,还能渲染情绪制造戏剧效果。对白剪辑就 是以镜头画面中角色对白的内容和情绪为依据来 确定剪辑点。

对白剪辑既要保证角色情绪的连贯,又要配合好镜头画面的角度、景别的变化。在对话场景中一般是这样安排机位和景别的,以两人对话场景为例,首先以一个全景或中景双人主镜头来确定画面中角色位置以及角色和环境之间的关系,然后切入两人的内、外反拍镜头,交替使用,谈话结束时,或者直接切转场换或者使摄影机运动慢慢离开角色,为转场做准备。在内、外反拍镜头使用的过程中,对白中比较重要的信息,要给角色以内反拍单人镜头重点表现,需要注意的是内反拍镜头虽然可以表现强调,但是由于角色各自单独处于自己的画框之内,容易造成距离感,所以要结合剧情以及对话内容合理安排。

在具体剪辑的过程中,以声音与画面是否同 步可以分成两种类型来处理。

1. 声画同步

声画同步是指声音和画面是同步进行的、同时出现的。角色对白时声音在上下镜头中出来的快慢和声音镜头停留时间长短都会对角色情绪和影片节奏造成影响,可以分如下三种情况讨论:

第一种情况,上个镜头中声音停止后,画面: 留有一定的时空,切换到下个镜头时,同样留有一 定时空,之后角色再开始说话(图 4-77)。这种 组接方式,因为上个镜头结束后,下个镜头开始处 都留有一定的时空,所以比较适合节奏较慢的对话 氛围,比如休闲聊天,或心不在焉、忧伤等。

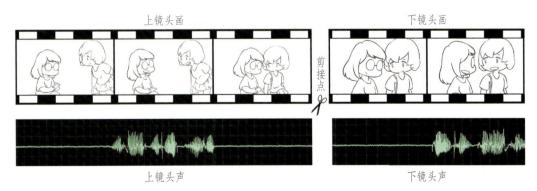

图 4-77 声画同步处理方式 1

第二种情况,上个镜头声音一结束,画面立刻切出,下个镜头开始时依然保留一定时空角色才开始说话(图 4-78)。这种剪辑方式比较符合人们日常的生活习惯,我们对着别人说完话后,

一定会习惯性地观察对方的反应,下个镜头留有一定时空,就是角色做反应的时间。当然这种方式还是需要具体情况具体分析,根据情节走向、对白内容以及角色情绪选择适当的剪辑点。

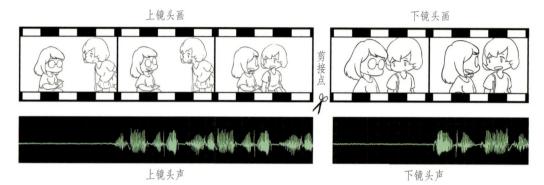

图 4-78 声画同步处理方式 2

第三种情况,上个镜头声音结束后不留时空,下个镜头开始前同样不留时空(图 4-79)。也就是说上个镜头声音一结束,画面立刻切出,下

个镜头画面一出现,声音随即响起。这种处理方式比较适合对话双方情绪激动或发生激烈争吵、 争辩的对话场景,时间紧,节奏快。

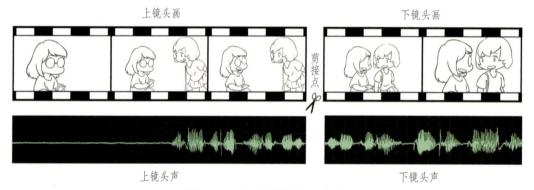

图 4-79 声画同步处理方式 3

2. 声画不同步

声画不同步是指上下镜头中的声音和画面不

同时切换,而是交叉切入组接。 可分为两种情况:

第一种情况, 上个镜头画面结 束,但是声音延 续到下个镜头中, 称为声音延后 (图4-80)。

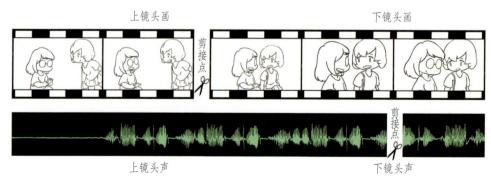

图 4-80 声画不同步处理方式 1

画面不切换到下个镜头, 而是下个镜头中的

第二种情况,上个镜头声音结束后,声音前置到上个镜头中来,称为声音前置 (图 4-81)。

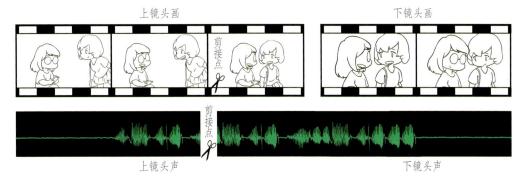

图 4-81 声画不同步处理方式 2

声画同步的剪辑相对来说略显呆板,适合表 现对话内容严肃、庄重的场景。而声画不同步的 剪辑较活泼, 节奏明快、流畅。

二、音乐的剪辑

音乐也是动画影片的一个重要因素, 可以起 到烘托气氛、抒发情感、表达角色情绪、参与叙 事、加强画面节奏的作用。

1. 音乐与画面

音乐与画面同步是指某一个段落的画面出 现, 音乐也出现, 画面结束, 音乐也结束。这是 较为常用的处理方式, 音乐与画面互相作用, 与 画面配合非常自然,声画会有水乳交融的一体感。

音乐剪辑一般在开始处采用淡入的手法配合 画面进入,这样会显得平顺自然。如果音乐长度 大于画面的长度,那就需要在音乐内部进行删减 组接, 使音乐长度与画面长度相匹配。这些音乐 段落之间的衔接要注意旋律的高低起伏、音调的 强弱,采用强音接强音、弱音接弱音,或者强音 接弱音、弱音接强音、静音接静音等方式来剪辑, 还必须要保证音乐的节拍、旋律等元素的完整性。

音乐与画面同步还可以指音乐表达的情绪与 画面传递的氛围一致,也就是说根据画面表达或 高亢或低沉的内容适配上或明亮或轻柔低沉的音 乐,巧妙叠加到画面中去,进一步渲染画面气氛, 增强影像表现力。比如动画影片《埃及王子》就 是音乐与画面完美结合的典范, 其中当摩西接到 上帝旨意回到埃及解救同胞时, 上帝降下的惩罚 令埃及哀鸿遍野, 为了衬托这种悲戚氛围, 摩西 和已成为法老的兰姆西斯王子在皇宫的画面以黑 白色调呈现(图4-82),此时配上的音乐低沉 而哀伤,增强了画面的表现力。

图 4-82 《埃及王子》中音乐与画面的结合

当然根据内容和画面的需要,也可以运用反 衬的手法来配置音乐。比如某个角色在过年或过 节的气氛中去世,虽然画面氛围是悲伤的,但是 音乐可以用画外音的形式来反衬,比如街道上播 放的欢快音乐,反衬悲伤的氛围,会收到意想不 到的效果。

2. 音乐与景别

景别有大小之分,音乐有强弱、轻重之别, 在剪辑的过程中,应该将不同的景别配上合适的 音乐。 按照音乐的轻重节奏来切换不同的景别,促进画面的变化。

同样,音乐声音的大小也应根据景别的区分有所区分。景别小,适配的音乐声音就大;景别大,相应适配的音乐声音就小。如图 4-83 所示,动画影片《花木兰》中,花木兰决定代父从军,镜头1父亲吹灯休息,音乐相对舒缓,镜头2画面由中近景推至花木兰的眼睛的大特写,音乐声音也逐渐变大,当木兰下定决心转头离开时,恰是乐音中的重音之处,从而强调了花木兰代父从军的决心,音乐与画面内容、景别的配合恰到好处。

图 4-83 《花木兰》中的音乐与景别

3. 音乐与动作

音乐与角色动作的有机结合,会增强角色表演的力度。一般情况下,在需要强调角色某一时刻的动作时,会配合上音乐的强音。或者说,在音乐的强音处,展现需要强调的角色动作。

图 4-84 是动画电影《花木兰》中经过训练的士兵开赴战场的过程中音乐与动作结合的示例,图中士兵的脚每一次落地时都是音乐的强音处,动作与音乐节奏配合合理,视觉、听觉比较协调。

图 4-84 《花木兰》中音乐与动作的匹配

4. 音乐与转场

利用音乐情绪的延续性同样也可以顺利实现不同景别、不同时空镜头之间的转场。

动画电影《埃及王子》中(图 4-85), 小摩西的妈妈将摩西放在篮子里在河水中漂流 的那个段落,就是利用音乐的情绪、节奏来贯 穿整个段落的,由于声画的有机结合,使得场景转换、时空变化、动作衔接都很流畅,节奏鲜明。

总之,音乐的剪辑需要根据音乐的主题、 旋律、节奏配合剧情内容、画面造型、角色动 作等元素综合选择剪辑点。

图 4-85 《埃及王子》中利用音乐转场

三、音效的剪辑

音效是指画面中角色或物以及环境背景的声音,也是影片中不可缺少的组成部分。比如街道上各种嘈杂声音的混合,开枪时的枪响声,自然环境中的风声、雨声、鸟叫声等,可以起到烘托、塑造场景环境真实感、生活感、空间感等的作用。

音响的剪辑从属于画面,但又不像对白剪辑和音乐剪辑那么严格,可以根据剧情内容、环境氛围的需要,对声音的层次、强弱、远近等进行艺术性创造。

第一种情况,音效声与画面不同步。既可以 提到前一镜头,也可以延到后一镜头。音响声提 前是指上一镜头画面还没结束,下一镜头中的音 效声就提前到上一镜头中,随后切换到下一镜头。 比如,上一镜头角色仰头看天空,飞机的画外音 出现,下一镜头就可以切换到与飞机有关的场景, 并且飞机的声音与上一镜头相同。同样,上一镜 头中的音效声可以延续到下一镜头中。

第二种情况,利用音效声组接镜头。比如角 色上车离开这个动作,上一镜头角色拉开车门, 下一镜头可切另一角色的反应,画面中出现引擎 启动的音效,第三个镜头车已走远。

动画中音效的运用更为自由,不仅可以增加环境的真实感,还可以根据画面进行夸张处理。 比如动画影片《花木兰》中蟋蟀的声音效果,现 实生活中,人们是很难听到蟋蟀发出的声音的, 但是在影片中,不仅配上了夸张的音效声,并且 这音效声还可以传情达意。又如现实生活中,人 们挥拳是听不到很大声音的,但是,在动画中就可以放大这种声音效果,以取得强烈的艺术效果。

第六节 ● 节奏、情绪的剪辑

以上分析的各种剪辑方式都是以保证影像连 贯性为前提的,尽可能让观众在观看的过程中忽 略剪辑点的存在,从而引导观众进入剧情,这是 一种有意识地让观众看不见剪辑点的剪辑方式。 还有一种剪辑方式是有意识地让观众感觉到这种 剪辑点的存在,但又不会脱离故事剧情。

节奏、情绪的剪辑就属于后者,有意通过两个或两个以上的镜头并置,造成视觉上的跳跃,引发情感上的紧张或冲突,使观众内心发生相应的情感变化。这种剪辑方式相较于流畅叙事的剪辑来说更为复杂,不容易掌握。其驱动点不是以叙事为目的,而是以表现角色心理、情感或者隐晦地表现导演想法来关联的,往往在剪辑的过程中会显得无迹可寻。

节奏是一个比较复杂的概念,节奏剪辑和情绪剪辑很大程度上是交织在一起的,不同的节奏会制造不同的观感,表现不同的情绪。从影视动画作品这个层面来说,节奏包含了外部物理影像的运动节奏和内部观众视觉心理节奏两个方面。

外部影像运动节奏包括三个方面:镜头内部 角色动作形成的节奏、镜头外部摄影机运动形成 的节奏以及经过剪辑组接形成连续影像的节奏。 前两者较好理解,上文也有论述和分析,而剪辑 节奏包括了镜头的长短、排列的顺序、景别的运 用等元素,也就是说将不同长度的单个镜头按照 特定的顺序组接在一起,就形成了剪辑的节奏。 这里既包括了可见的剪辑点又包括了不可见的剪 辑点。下面我们主要讨论可见的剪辑点。

可见的剪辑点的确定,主要是以角色心理变化、情绪反应为依据的,可以通过对比、重复、 隐喻等方式来实现。

1. 对比剪辑

对比剪辑是指将在内容或形式上不同或相反 的镜头组接在一起,产生差异、冲突来表达思想 情感。如图 4-86 所示,动画影片《超能陆战队》中男主角在影片开头被捕时就运用了精巧的对比剪辑方式来制造节奏的变化。第一个镜头是警车的全景镜头,第二个镜头是男主角被铐上手铐的手部特写,第三个镜头则是被关的远景。按照景别组接的规律,一般不会将全景、远景与特写相接,这会让画面产生跳跃。但这里却违反这个规律进行组接,目的是加强戏剧冲突,将之前一系列追逐的紧张情绪推向高点,因为有前面紧张的追逐戏份作为铺垫,观众情绪已被调动起来,所以在这个段落结尾处使用外在形式的景别对比手法组接镜头,既符合观众的心理期待也实现了顺利转场。

图 4-86 《超能陆战队》中的对比剪辑

日本动画影片《红辣椒》里,有一段警察与 红辣椒在商谈室见面的戏,导演巧妙地利用了越 轴的形式丰富了平淡的谈话节奏(图 4-87)。 第一、第二两个镜头中采用了硬越轴的方式,女 主角在画面中的位置发生了改变,第三个镜头是 插入镜头,两个杯子的特写,从拿杯子的手势来看,轴线已经回到第一个镜头的位置了,第四个镜头是大全景,再次违反景别组接规则。利用两次视觉的跳跃提示这不是真实的场景,同样也不是真实的谈话,增加观众的紧张程度。

图 4-87 《红辣椒》中的对比剪辑

动画影片《埃及王子》中(图 4-88),为了使希伯来人民重获自由,摩西从沙漠重回埃及的镜头组接,主体不变,动作不变,景别不变,只有场景改变,这个对比主要强调的是时间和地点的改变。同景别、同机位、同主体的对比组接还可以用来表现冲突,产生新的含义。因为景别、机位、主体都没有改变,这样的系列镜头组接必然会产生一定的跳跃感,在表现角色紧张的情绪时,有着特定的效果,可以放大角色的紧张感,

有效地激发起观众的紧张心理。

对比剪辑除了上述方式外,还可以通过色调、 光影、动静、声音强弱的对比来渲染情绪,完成 对观众心理的影响,完成叙事,表达意义。如图 4-89 所示,《埃及王子》中当摩西带着人民来 到红海边时,上一个镜头是黄色为主的暖色调, 下一个镜头中同一场景则变成了阴郁的青色调, 通过不同的色彩对人们心理的不同影响来暗示危 险的来临。

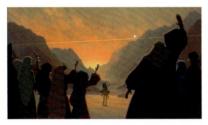

图 4-88 《埃及王子》中的对比剪辑 1

图 4-89 《埃及王子》中的对比剪辑 2

2. 隐喻剪辑

隐喻剪辑是指将两个或者两组镜头并列,使 观众产生关联想象,含蓄地表达导演的创作意图 和情感。电影史上最著名的隐喻剪辑是爱森斯坦 在电影《罢工》中将沙皇士兵开枪与屠宰场面并 置的例子,隐喻了沙皇的残暴统治,以及人们水 深火热的生活状态。 动画作品中隐喻剪辑也较常使用,比如皮克斯工作室的动画电影《机器人瓦力》在开头使用了若干高楼大厦的全景镜头交代场景(图 4-90),镜头推进后才让观众看清楚众多的高楼大厦是用人类垃圾堆成的,通过这种镜头的并置,隐喻了人类社会对于自己生存世界的环境破坏,视觉上也极具震撼力。

图 4-90 《机器人瓦力》中的隐喻剪辑

动画影片《埃及王子》中(图 4-91),摩 西奉上帝之命回埃及拯救希伯来人民,影片通过 叠加手法将人民不同受苦受难的场景与摩西行进 的镜头叠加在同一个画面内,一方面体现了人民的苦难生活,另一方面摩西的镜头则体现了拯救意味,隐喻生活在苦难中的人民终将获得拯救。

图 4-91 《埃及王子》中的隐喻剪辑

隐喻剪辑的关键是镜头画面的选择,首先要 考虑镜头画面间的关联性,应该存在被人们广泛 理解和接受的联系,不能过于隐晦,影响观众观 影过程中对剧情的理解。其次,镜头画面间的差 异要大,最好是情理之中、意料之外,这样才能 显示出独创性和新颖性。

3. 重复剪辑

重复剪辑是指重复表现角色特定动作、对白、场景等,通过视觉、听觉上的反复,以强调重点,深化主题,渲染气氛。如上文分析动作剪辑中的

叠加法,是重复剪辑手法的一个变体,只用 6 格的叠加,可适当对动作进行强调,但视觉上不会出现明显反复,重复剪辑则在视觉上更为明显。

动画电影《料理鼠王》中角色从屋顶落下的动作过程就使用了重复的剪辑方式(图 4-92)。分别用了三个不同角度的镜头画面展现落下这一过程,对时空进行了延展,重点强调不小心摔落这个动作,一是表现摔落的突发性,二是给观众以心理准备,如果上一镜头摔落,下一镜头就是落地的画面,把中间过程去掉,时间较短,不符合人们正常的生活经验。

图 4-92 《料理鼠王》中的重复剪辑

动画影片《埃及王子》中,上帝对埃及降下 惩罚的重复剪辑(图 4-93),以一系列抽象化的 镜头展现,用不同的角度、不同的景别来表现从 天而降的光芒,从而强调了这一关键时刻。

图 4-93 《埃及王子》中的重复剪辑

重复剪辑除了同一主体、同一动作连续重复外,还可以选择具有特殊寓意的镜头画面在影片不同的段落中多次重现,突出主题,强调思想情感的表达。动画影片《小马王》中在空中翱翔的鹰的镜头画面贯穿了整部影片(图 4-94)。《小马王》主要表现的主题是对自由的向往,影片中反复出现鹰的镜头画面则是对自由的隐喻。影片

开头以雄鹰在空中飞翔的长镜头带观众进入故事, 小马王自由成长的过程中它始终陪伴左右。当小马 王在印第安部落收获爱情时,它又一次出现在小马 王的面前,当历尽艰难重获自由,小马王再次回到 故乡时,这只雄鹰重新出现在画面中。这是贯穿整 部影片的一个隐喻意象,通过其在影片不同段落中 重复出现,强化了对自由的追求和向往的主题。

图 4-94 《小马王》中的重复剪辑

重复剪辑需要注意节奏、气氛上的变化,在 重复和积累中产生含义,在变化里呈现张力。

总而言之,节奏、情绪的剪辑是以剧情内在逻辑,角色心理感受、情绪变化,创作者主观情感逻辑为依据的,不仅要掌握好戏剧动作,还要综合画面造型、镜头长短、声音等元素,这样才能准确找到节奏、情绪的剪辑点。

这一章分析的剪辑基础总的来说可以分为两 大类别:不可见的剪辑与可见的剪辑。两者在剪 辑过程中都要保持剧情发展的内在逻辑性,不可 见的剪辑主要是以叙事流畅为目的,让观众感觉不到剪辑点的存在,增加叙事的吸引力和感染力,从而顺利进入故事规定的情境中。可见的剪辑以表达某种情感、情绪、意义为目的,不完全遵循不可见剪辑的规则和规律,用镜头画面的对比、隐喻、重复强调视觉冲突、声音冲突、角色动作冲突等激荡观众的心理情绪,创造新的意义。两种剪辑方式并不冲突,在实际创作过程中往往是综合运用的。

● 思考和练习

- ●请结合具体动画片思考:剪辑的目的是什么?在分镜的绘制过程中剪辑的作用有哪些?
- ●思考画面中应该如何安排角色出画和入画,其原则有哪些?
- 思考通过哪些方式可以保证镜头连接后的视觉流畅, 转场的技巧有哪些?
- ●如何理解剪辑点?
- ●选择经典动画影片的某些段落拉片分析该段落剪辑点的选择及运用。以自己对该段落的理解,换一种方式重新剪辑该段落。

第五章

影视动画分镜的视觉表达

无论是动画长片还是动画短片,制作的起点都始于剧本。动画分镜最核心的任务就是将文字剧本转化为可视图像,也就是将文字剧本视觉化。这相当于动画导演对文学剧本的二度创作,按照影视视听语法的逻辑将镜头画面组接成可视的"剧本"。视觉化的过程包括分析剧本、构思绘制画面、影像化等几个方面。

第一节 **⑤** 分析剧本

将文字剧本视觉化过程的第一步是阅读剧本。这是很重要的初始环节,通过反复阅读,可以明确故事的人物、环境和主题,确定整部影片的风格类型、大的场景和段落的安排。之后拆分剧本,仔细研究角色、角色间的关系、角色所处的情景、角色的动作以及场面调度等重要元素,直至形成文字分镜剧本。

1. 分解剧本

分解剧本首先是对剧情整体结构的把握和建构,在这个基础之上,要清楚每一场戏或每一段落的重要性和必要性。分析每个场景时必须解决如下问题:这场戏或这个段落对剧情发展有什么重要影响?能不能去掉?对角色表演有什么帮助?与上、下场戏如何衔接?有何关系?这些问题在导演反复阅读剧本之后要有明确的答案,要清楚了解剧本中每一场戏的客观目的。

之后的任务是明确故事的主题,这个主题 贯穿故事始终,是推动故事开始、发展、高潮、 结束的内在驱动力,只有把握了剧本主题,才 能进一步明确整部影片最终表达的内容, 以及应 该采用的表达方式。比如美国动画影片《小马 王》, 贯穿影片的主题是对自由的追求, 这是整 个故事的驱动力, 也可以说是整个故事的内在骨 架。这个主题有无数影片描述过,采用动画这种 形式重新阐释,必然要考虑动画可以赋予一切事 物以人的特征的显著特点,所以主角被设置成动 物(马),以马的视角来审视美国西部大开发那 段历史, 诠释自由这个主题。又由于主题和题材 的严肃性, 最终采用写实的手法来呈现这个故 事。在角色追求自由过程中不断设置障碍, 直至 角色最终解除障碍获得自由, 其间穿插了亲情、 友情、爱情等诸多元素, 所有这些细节都是依靠 自由这个主题被整合在一起,成为一个完整故 事的。

在明确主题的基础之上,详尽揣摩和分析角色以及角色所处的环境,理解角色在影片中的作用。要清楚对于角色来说,他的需求是什么,目标是什么,要解决的问题是什么,以及角色的身份、个性、成长环境、爱好、习惯等背景元素,寻找角色动作的内在驱动力。还以《小马王》为例(图 5-1),影片的主题是对自由的追求,具体到角色小马王身上,它需要解决的问题则是:摆脱束缚、保护家园、重返家园。这是它的需求,也是它要解决的问题,更是它所有动作的内驱力。如果角色的这种需求或者驱动力不明显,就需要重新审视剧本,发现问题所在。

图 5-1 《小马王》

具体到规定情境中时,需要更为详细地对角色需求、目标动机展开分析。这些小的需求是大目标的组成部分,必须在大目标实现之前完成。有时角色的需求与主题会有矛盾、冲突之处,这恰是激发戏剧冲突、推进情节发展的有机组成部分。比如小马王从军营逃脱,进入印第安人部落获得爱情的时候,隐喻着自由的雄鹰在天空出现,这时重返家园和爱情需求这两者之间是相互对立的,这对戏剧张力的形成起到了推动作用。角色的需求、目标、动机改变是推动故事情节发展的内在航标。

总之,反复阅读剧本、理解剧本,是分镜设计中的重要环节,只有这样才能创作出优秀 作品。

2. 确定风格类型

动画作品采用何种风格类型呈现,必须依据 剧本的主题、题材、剧情来确定。由于动画特殊 的创作方式,在人们真实生活世界之外找到了一 个突破口,从而托起了一个想象的世界,使其具 有比实拍影视更加丰富的表现形式。

动画片的风格类型繁多,相对于电影的两大 类别即故事类电影、记录类电影,动画也可分为 动画故事片、动画纪录片;依据造型材料与造型 技法的不同可以分为卡通片、木偶片、剪纸片、 折纸片、泥塑片、水墨动画片;依据影像制作的不同造型手段可以分为二维动画片、定格动画片和 CG 动画片;如果按照传播途径不同则可以分为影院动画片、电视动画片、实验动画片;还可将动画片分为动作动画片、歌舞动画片、知识类动画片、时政记录类动画片等。风格类别也多种多样,有写实风格、幻想浪漫风格、民族风格、漫画风格等。

当导演反复阅读剧本,对剧本有了充分的理解之后,可以开始初步的视觉构思,寻找一种合适的表达方式,也就是未来呈现在银幕上的风格类型。比如专门针对低幼儿童题材的动画片,比较适合采用卡通风格制作,平面化,画面色彩明亮,对比大。面向成人的动画剧作,采用写实风格比较合适。总之,在数字技术普及的当下,由于动画无论是在主题、内涵、制作方式,还是在制作材料上所受限制都最小,被越来越多地综合运用到实拍电影和电视作品中去,并且成为一种新的叙事手段。

3. 结构时间的控制

无论是片长 90 分钟的影院动画片,还是片长 60 秒的动画短片,都拥有属于自己的独立故事,故事都有着起、承、转、合的结构,有自己的戏剧要素和戏剧冲突。

一般故事的开始部分和结束部分时间相对来说比较短,也就是起、合的部分,在"起"的部分要将观众尽快吸引到故事中,这个部分重要的是引起观众兴趣;"承"的部分是故事向前推进,可有若干情节上的波折,要给观众惊奇感,吸引观众继续观看;"转"的部分是高潮部分,因为是情节上的突转,不能过于突兀,情理之中、意料之外是最佳状态,要让观众有认同感;"合"是结尾部分,要干净利索,不能拖泥带水。有的影片会把"转""合"两个部分合在一起,"转"的部分同时就是结尾部分。

以动画短片为例,一般来说动画短片最短30~60秒,长一些的10~20分钟,常见的学生动画短片一般在2~5分钟。以3分半钟的短片为例分析,如图5~2所示,将片长等分为7段,

"起"的部分占总时间的七分之一, "承"的部分占总时间的七分之三, "转"的部分占总时间的七分之二, "合"的部分占总时间的七分之一。 3 分半钟片长共计 210 秒,均分为七段,每段等于 30 秒。每部分所占时长如下:

"起": 30 秒 × 1=30 秒

"承": 30 秒 × 3=90 秒

"转": 30 秒 × 2=60 秒

"合": 30 秒 × 1=30 秒

这个结构时间的分配不能像数学计算一样一秒不差,有时"起"这个部分的时间稍长些,"承"这个部分稍短些。这只是个大致的参考范围,也就是说制作动画短片的时候,每个部分的时间这样分配比较合理。

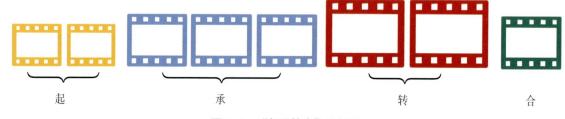

图 5-2 "起承转合"比例图

4. 形成文字分镜头剧本

动画导演在阅读剧本的过程中,脑海中可能就会有一些画面浮现出来,或许是支离破碎的细节,比如角色的表情(尴尬、兴奋、低落等),或许是完整的画面,或者是对剧本中某一场戏、某一段落的调度。这些是初始印象,有助于导演对剧情结构的最终把握。

在对剧本反复阅读并进行系统、深入研究之后,就可着手对整部影片进行整体的艺术构思,除了分析、调整、安排剧作的大结构,比如故事的开场是什么、怎么发展、矛盾冲突的点在哪里、大的转折点有几个、剧作中哪些情节还需要加强等外,还需要对小细节进行精心设计,比如在组成故事的几个大段落中,各自有多少小段落,每个小段落中有多少场景,每个场景之间怎么过渡、

角色怎么表演等。这个时候导演会写出自己对影片的创作想法,也称为导演阐述。有可能对文学剧本进行或大或小的调整,同时会对文学剧本中不符合视觉表达之处重新安排。

导演阐述完成之后,便是将根据文学剧本再创作的画面安排用文字的形式描述出来,这叫作文字分镜剧本。通常是表格的形式,包括镜号、景别、画面内容、对白、音效、音乐、镜头长度、拍摄方法等内容(表 5-1)。

文字分镜剧本的语言文字与文学剧本不同, 描述性语言较多,较少使用形容词,比文学剧本 更具体、详尽,更有画面感,拍摄的方式要交代 清楚。文字分镜剧本对于实拍影视来说是提供拍 摄使用的,对动画来说,是绘制分镜画面的准备 工作。

镜号	景别	时长	内容	对白	声音	处理	
01	特写	6 秒	主角打哈欠,随后低头看 手机		音乐声起	淡入,平拍,第4秒处拉镜头, 到全景结束	
02	中景	3 秒	食指在手机屏幕上滑动		音乐继续	俯拍	
03	全景一特写	6秒	继续玩手机		音乐继续	背后角度倒拍,推镜头至手机特 写	
04	中景	2 秒	手从头上拿开,看向别处		音乐淡出	平拍	
05	特写	3 秒	日历的特写,上面有"交稿" 两个字	咦?		平拍	
06	特写	4 秒	面部表情沮丧	天哪,忘了		平拍	
07	中景	2 秒	把手机摔到一边			仰拍	

表 5-1 文字分镜剧本举例

第二节 ⊙

构思画面

导演在文字分镜头剧本阶段根据文学剧本的 主题、内容等明确动画影片的风格类型,确定叙 事的方式,组织好大的戏剧结构及每个镜头内画 面,角色的安排、调度、动作、表情,以及角色 与角色、角色与环境之间的空间位置关系之后, 就可以着手准备绘制分镜头画面了。

虽然文字分镜剧本已经确定,但是文字的叙事元素和画面的视觉元素还是有区别的,考虑的侧重点也有所不同。在创作画面分镜时,每个镜头都需要问如下的问题:

摄影机摆在哪里?

镜头的景别是什么?

拍摄角度是什么?

摄影机运动吗? 怎么运动?

也就是说视觉元素的设计意味着角色动作的描述、景别及镜头角度的选择。如果使用文字分镜头剧本(表 5-1),对某一个镜头的描述可能是这样的:特写拉到全景,平拍,角色打哈欠,然后低头看手机。那么在绘制这个镜头时,需要

考虑使用什么样的角度,打哈欠时的特写有多大, 在角色打哈欠过程中从哪一帧画面开始拉镜头, 这个镜头结束时的构图是什么样的, 摄影机的角 度如何, 等等。如图 5-3 所示, 设计完成后的分 镜图中, 淡入之后是嘴巴大开的极大特写, 然后 镜头慢慢拉开,直到全景景别,这里使用的是景 别后退句式。后退句式的特点是以特写吸引观众 注意,视觉效果强烈。可以选择的拍摄角度很多, 正面、侧面、45°面都可以使用,但是想要达到 强烈的视觉效果,正面平拍的拍摄角度是最佳的。 当观众注意力被特写画面吸引后,镜头慢慢向后 拉开, 角色开始做动作, 全景景别时, 交代了角 色所处环境以及角色在这个环境中的空间位置关 系。这个镜头交代清楚了时间、地点、角色,并 利用后退句式吸引了观众的注意力, 但并没有交 代角色的动机, 所以观众希望知道随后会发生什 么(图5-4)。

文字分镜剧本对镜头的体现没有必要精确 到场景中的每个镜头,以及镜头中的细节,它 是导演的大致构思。在具体设计画面分镜头时, 需要更加细致的影像思维,除了故事情节段落的 安排外,还需要考虑场面调度以及画面造型等 要素。

打哈欠

图 5-4 影片完成图

场面调度平面图

场面调度是指对拍摄场景内视觉元素的安 排,包括角色动作的调度和摄影机运动的调 度。如果角色没有大的动作,摄影机是固定机 位的话, 都是按照静态构图画面处理。无论是 静态构图还是动态构图,导演在安排场景中的 每个镜头时都需要宏观地对整场戏进行把握。 这时场景调度平面图会对镜头的安排很有帮助 (图 5-5)。

这个平面图可以让导演对整个场景的机位、 机位的变换、角色的调度等有整体的把控。比如 剧本中一句描述角色动作的话: 角色 A 开门走进 房间,放下画板和包,趴到床上。分镜剧本中将 这句话分为七个镜头来表现(表5-2),都是用 直接切换角色A动作的方式组接镜头。这场戏发

生在一个房间之中, 所以这个房间的布局导演要 清楚,房间内有什么、物品位置怎么摆放、角色 在这个空间中的位置是什么样的,这些都需要在 设计镜头之前确定。所以,一张场景平面图会让 我们知道场景布局的所有信息。如图 5-6 所示, 这样就可以顺利地将设想中的机位在这个场景中 摆放好。在这一环节要仔细推敲机位摆放的可能 性,比如第一个镜头原先设想是直接拍角色进门 的画面,由于是这场戏的第一个镜头,时间较长, 直接拍会显得画面比较平淡。经过讨论修改,决 定模仿镜头变焦的方式透过鱼缸来拍摄, 镜头焦 点先在鱼缸中游动的鱼上, 角色进门后, 焦点逐 渐放到角色身上。这样做的好处是不仅能在平面 的镜头画面中创造出景深效果, 还可以引导观众 的注意力,从而使开场的第一个镜头在视觉上富 于节奏变化(图 5-7)。

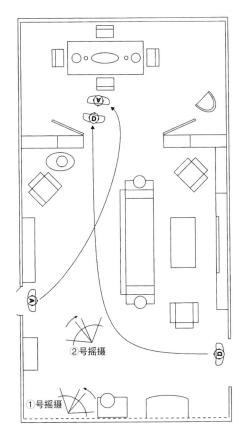

1号机位调度图

2号机位调度图

图 5-5 场景调度平面图①

表 5-2 文字分镜剧本

镜号	景别	时长	内容	对白	声音	处理
01	全景	4 秒	角色 A 开门进房间		开门音效	平拍
02	特写	1 秒	关门		关门音效	平拍
03	中景	1 秒	把包放到床上			略仰拍
04	特写	1 秒	把画板放到桌上		P	平拍
05	全景	3秒	角色 A 趴到床上			略俯拍
06	特写	4秒	伸手到包里拿东西			平拍
07	特写	3 秒	转头			平拍淡出

①[美]普洛菲利斯. 电影导演方法——开拍前"看见"你的电影[M]. 王旭锋,译. 北京:人民邮电出版社,2009:60-62.

图 5-6 场景平面图及机位调度图

图 5-7 场景调度平面图和最终效果图

在设计分镜画面的开始或过程中,场景调度 平面图会提高我们对整场戏或整个段落的整体把 控能力。不仅能调度角色动作、摄影机运动,还 可以将这个场景中发生的所有故事情节纳入考虑 和讨论的范畴,当然,这个环节也应该将剪辑的 因素综合考虑进来。

二、分镜设计第一稿(草稿)

分镜头设计的初稿最好以草图形式呈现,

主要是思路的筛选、强化,简化布局,强调兴趣中心,快速勾勒出角色动态和表演的要点;同时要比较准确地勾画出镜头画面中的重要元素,如景别、构图、透视、角度、场景等(图 5-8)。

草图不需要绘制得很深入,以快速表达自己的构思、想法为主。如果不是平面风格的作品,每个镜头最好都画上辅助透视线,安排好画面中的前景、中景、远景,这有助于表现画面的空间感和纵深感(图 5-9)。

图 5-8 分镜头草图①

图 5-9 透视线在分镜草图中的运用²

①[美]弗兰克·托马斯,奥利·约翰斯顿.生命的幻象——迪斯尼动画造型设计[M].徐鸣晓亮,方丽,李梁,等译.北京:中国青年出版社,2011:197.

② [美] 弗兰克·托马斯, 奥利·约翰斯顿. 生命的幻象——迪斯尼动画造型设计 [M]. 徐鸣晓亮, 方丽, 李梁, 等译. 北京: 中国青年出版社, 2011: 238.

草图阶段尽可能与团队成员或者朋友多沟通和交流,不要起步时就在一条思路上走到底,多倾听别人的建议,扩展自己的思路,每条思路都尽可能利用草图形式绘制出来,最后再分析综合。

早期迪士尼的创作多数情况下是直接用草图的形式来"编剧",并无确定的文字剧本。用草图来阐释故事构思,经过不断绘制和筛选,这些草图会逐渐形成连续的故事,通过不断的修改,故事构思日臻成熟。这是另外一种分镜设计思路,动画短片可以尝试这种方式去创作分镜。

一个构思会经过仔细讨论、交换意见、彻底 否定、更改、摒弃、修补、成型,并且提炼融合, 但甚至没有独立的单词出现在纸上。既然动画是 一种视觉媒介,就需要利用视觉形式而不是语言 来展现故事构思、角色、事件、持续性以及相互 关系。对于动画来说,这一点尤为重要。因此, 分镜应运而生。

第一稿钉在墙上的分镜草图不是连续的动作情节,而是用来阐述故事构思的图画:角色分组、情景、故事发生地等,是故事视觉化的第一步。经过筛选,图画逐渐形成连续的故事,最终转化为一个可能出现在银幕上的清晰、真实的场景。经过修改,故事构思可能变得更加成熟完善,也可能以失败告终,或者发现其太令人难以捉摸以至于无法用静态图片体现出来。草图日复一日地被订上、取下,这是一种相对灵活的工作方式。^①

三、分镜设计第二稿(修改)

初稿完成之后,导演需要进一步推敲调整画 面、剪辑、节奏等重要元素。

在调整初稿时要再次确定摄影机摆放的位置,即每个段落或每场戏的视点是剧中角色的主观视点还是导演的客观视点。接下来是景别的使用是否合适,不同景别会传达不同的信息,以及与拍摄对象之间的距离,外在的距离其实代表了

内在的情感距离。如果表现角色间的疏离感可分为两种情况讨论:角色间没有对白时,较多使用大景别,比如远景、全景,可以暗示角色之间的空间距离较远,从而传达出角色间情感距离的疏远;角色间有对白时,尽可能让两个角色不处在同一画面内,会较多使用内反拍机位镜头,每个角色单独处在自己的画面中,可以营造出角色间心理距离的疏远。

除此之外,还需要审视画面造型,比如构图、 光影等元素,以及画面构图是否具有感染力、想 象力,因为具有想象力的画面有助于展现故事的 情节;还需注意角色在场景中的位置摆放、高度、 比例、透视角度、阴影位置等是否准确,以及是 否有助于展示角色的态度、感情,塑造角色的性 格,以及推动剧情发展。

剪辑也是调整修改的重要环节,包括画面衔接是否流畅,每场戏能不能保证清晰的银幕导向,镜头间的组接按照何种逻辑关系进行衔接才能更好地叙事、吸引观众的注意力,以及剪辑点是否正确,等等。因为正确的剪辑点选择不仅是影片内部结构严谨的保证,更是影片外部流畅的保障。

节奏对于整部影片来说是极为重要的, 无论 是镜头内角色的动作还是摄影机的运动, 以及经 过剪辑形成的镜头转换快慢、长短等变化都是诉 诸观众视听的节奏。首先要关注整体,确定故事 起、承、转、合时间安排是否合理,这是整部影 片大的节奏, 要把每段时间安排好, 甚至可以精 确到每个段落需要的镜头数量。其次是画面内角 色的动作。运动本身就是具有节奏感的, 可以通 过表情、手势、肢体动作来表现。动画角色动作 更是如此,它具有不同于真人演员表演的特征, 比如夸张、拟人、拉伸挤压等, 但成功的角色本 身就应该有自己的灵魂, 其动作应该符合角色内 在情感逻辑。通过剪辑获得的节奏同样是以情节 发展的内在矛盾冲突或角色情感为依据的。比如 表现角色或整体氛围的悲伤与安静, 就可以通过 平移镜头或跟移镜头,以及角色的慢动作来表现。

①〔美〕弗兰克·托马斯,奥利·约翰斯顿.生命的幻象——迪斯尼动画造型设计[M].徐鸣晓亮,方丽,李梁,等译.北京:中国青年出版社,2011:195.

而要表现角色的高兴或兴奋,则可以通过短镜头、 快切、摄影机或角色快速移动来表现。

不同长度镜头的组合可以形成不同的视听节奏,比如短镜头的快速转换,可以表现出兴奋感和紧张感,较长时间镜头组合则会表现出松缓感。同样,不同景别镜头组合也会表现不同节奏,比如一系列特写景别镜头组合可以产生极具冲击力的戏剧性效果,全景切换到特写强调突然性,特写切换到全景会产生孤独感或无能为力的效果(详细的分析请参阅上文中的景别句式)。任何节奏效果都会作用于观众的心理,所以节奏的设置、安排都应该以吸引观众兴趣、符合观众的视觉心理为出发点。

总之,在分镜第二稿的修改调整过程中,需要认真仔细讨论的地方有很多,可能有些段落会被直接删掉,也有可能被修改得面目全非,甚至全盘推翻之前草图阶段的构思,重新开始。这是分镜设计很重要的阶段,也正是这种反复的推翻修改,才有可能取得比较理想的效果。所以国外动画影片的前期准备时间一般都比较长,两三年是正常的准备周期,因为前期准备质量的高低直接影响最终成片的效果。

四、分镜设计第三稿(终稿)

经过草图、修改调整两个环节之后,如果比较满意,就可以深入、精细地完成画面了。按照设定好的角色造型与场景,深入描绘。注意透视关系、角色比例、角色动态、光影效果等。在这个过程中同样还需要根据剧情再次检查,如有疏漏,重新调整。

画面完成后,或者在完成过程中,可根据画面内容填写角色对白,确定特效处理的方式、摄影机的运动方式等。重新核对每个镜头的时间,以计时器或秒表重新测算时间。角色对白,可以自己默念计时,也可以让同事或朋友按照你的要求念对白计时,还可以按照正常语速每秒4字来估算时间。如果剧本设定的角色性格比较急,那么说话的语速就会快些,可以每秒5~6字;如果剧本设定的角色性格是慢性子,可以适当将对白速度减慢,每秒3字。当然每句话之间还会有短暂的停歇,这个时间也要控制好,这有助于合理安排对白的剪辑。正常情况下每句话之间的间隙是 20 格,按照1秒 24 格来计算,不到1秒,也就是说正常的对白间隙是六分之五秒的时间。

这样基本上可以相对准确地计算出每个镜头 所需时间。当然,这里只是提供了一个基本准则, 在实际运用过程中需要根据具体情况区别对待。

五、分镜设计影像化

分镜绘制完成后,可以输入电脑在软件里进行合成,软件有 Adobe Premiere (PC 机)、Final Cut (苹果机)等,都是易学、高效、普及度较高的非线性编辑视频剪辑软件。配上音乐、对白,就可以对全片进行预览了。如有需要,根据预览的结果再次讨论进行调整,直到满意为止。

近年来分镜制作的电脑绘制软件有逐渐取代手绘分镜的趋势,可用的软件很多。可以使用数位板直接在电脑中绘制、合成的常用软件有: Toon Boom Storyboard、StoryBoard Artist、StoryBoard Quick 等(图 5-10)。

图 5-10 Toon Boom Storyboard 软件

Toon Boom Storyboard 是由加拿大 Toon Boom 动画公司研发的,完全模仿传统分镜制作的专业数字化分镜创作软件,可即时预览。对于习惯在纸上绘制分镜的创作者来说,界面非常具有亲切感。不习惯在数位板上绘制的创作者,在纸上绘制完成后,扫描输入该软件,一样可以编辑。

StoryBoard Artist、StoryBoard Quick 都是由PowerProduction Software 公司研发的,都是高度专业化的分镜创作和预览软件。StoryBoard Artist可以在软件中直接绘制,并支持文字剧本输入,并且自动将文字分镜剧本放置到每个画面的文字显示编辑区域窗口中。StoryBoard Quick 是一款便于创作、上手快的分镜制作软件。不会画画的创作者可以使用软件自带的图形库,角色、背景可以自由调整和转换,或者插入图片作为背景,实

现即时预览。

三维动画分镜头,是指采用三维动画软件制作(3D MAX、MAYA等)的分镜,一般是为真人实拍电影做的前期设计。三维动画分镜的优势是可以在一个镜头内尝试所有导演能想到的想法,包括摄影机角度、景别、角色调度、场面调度等。相当于实拍电影的数字化彩排,也相当于实拍电影的动画版。在电影还没开拍之前就可以看到成片效果,并且可以随意编辑。缺点是耗时、昂贵,一般只有预算充足的实拍电影才会采用这种方式。

不管数字技术发展到何种程度,有何种高端的数字化分镜制作软件出现,这些都只是工具。 分镜制作背后的视听语言基本规则是不变的,只 有在扎实掌握基本规则的基础上,这些工具才会 为分镜设计锦上添花。

● 思考和练习

- ●构思一个动画短片的创意,并完成完整剧本。
- ●剧本分析阶段应该从哪几个方面入手? 从哪些方面确定影片的风格?
- 文学剧本和文字分镜剧本的区别和联系分别是什么?
- 绘制分镜画面时需要注意哪些问题?
- ●将完成的短片剧本,按照要求绘制成分镜画面,并将之视觉化。

参考文献

- 1. 傅正义. 电影电视剪辑学 [M]. 北京: 北京广播学院出版社, 2002.
- 2. 张会军. 电影摄影画面创作 [M]. 北京: 中国电影出版社, 1998.
- 3. 姚争. 电视剪辑艺术 [M]. 杭州: 浙江大学出版社, 2003.
- 4. 周新霞. 魅力剪辑——影视剪辑思维与技巧 [M]. 北京: 中国广播电视出版社, 2011.
- 5. [美]弗兰克·托马斯,奥利·约翰斯顿.生命的幻象——迪斯尼动画造型设计 [M].北京:中国青年出版社,2011.
- 6. [美]理查德·威廉姆斯.原动画基础教程——动画人的生存手册[M].北京:中国青年出版社,2006.
- 7. [美] 弗普洛菲利斯. 电影导演方法——开拍前"看见"你的电影 [M]. 3 版. 北京: 人民邮电出版社, 2009.